家庭美術館・美術家傳記叢書

詼諧・敦厚／李轂摩

國立台灣美術館 策劃　　藝術家 出版社 執行

National Taiwan Museum of Fine Arts

照耀歷史的美術家風采

「家庭美術館——美術家傳記叢書」於民國八十一年起陸續策劃編印出版,網羅二十世紀以來活躍於藝術界的前輩美術家,涵蓋面遍及視覺藝術諸領域,累積當代人對前輩美術家成就的認知與肯定,闡述彼等在我國美術史上承先啟後的貢獻,是重要的藝術經典,同時,更是大眾了解臺灣美術、認識臺灣美術家的捷徑,也是學子及社會人士閱讀美術家創作精華的最佳叢書。

美術家的創作結晶,對國家社會以及人生都有很重要的價值。優美的藝術作品能美化國家社會的環境,淨化人類的心靈,更是一國文化的發展指標,而出版「美術家傳記」則是厚實文化基底的重要工作,也讓中華民國美術發展的結晶,成為豐饒的文化資產。

Artistic Glory Illuminates History

In order to organize the historical archives of Taiwan art, *My Home, My Art Museum: Biographies of Taiwanese Artists*, a consecutive series that recounts the stories of various senior artists in visual arts in the 20th century, has been compiled and published since 1992. Accumulating recognition and acknowledgement for their achievement and analyzing their contributions to the development of art in our country, it is also a classical series of Taiwan art, a shortcut to understand the spirit and Taiwanese artists, and a good way for both students and non-specialists to look into the world of creative art.

Art creation has important value for the country and society from which it crystallizes, and for the individuals who create or appreciate it. More than embellishing our environment and cleansing our minds, a fine work of art serves as an index of the cultural status of a country. Substantiating the groundwork of our cultural progress, the publication of these artist biographies consolidates the fine arts development in the Republic of China, turning it into a fecund cultural heritage.

Lee ku-mo

目次CONTENTS

家庭美術館‧美術家傳記叢書
諧諧‧敦厚／李轂摩

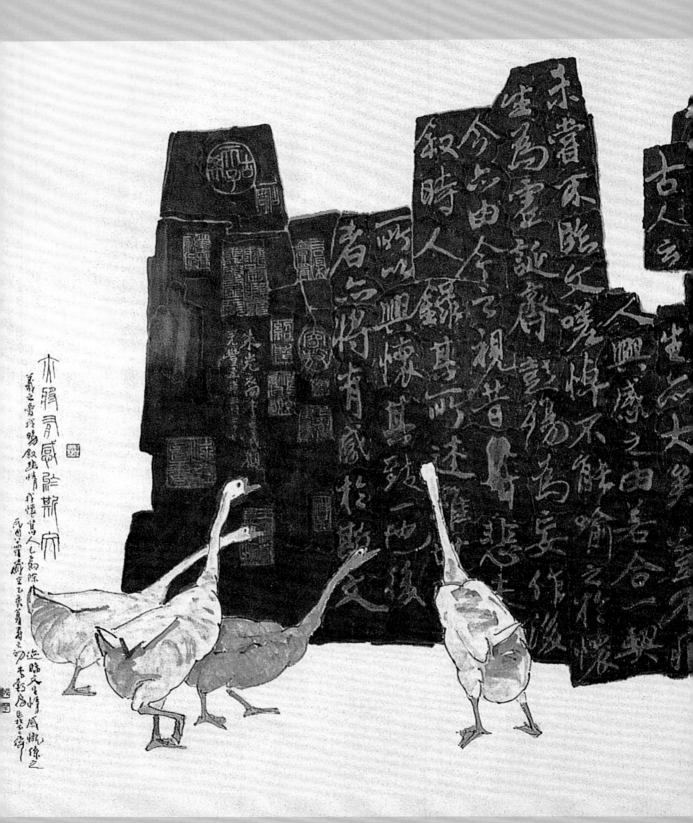

李轂摩，〈亦將有感於斯文〉（局部），1995，紙、彩墨，145×300cm，臺北市立美術館典藏。

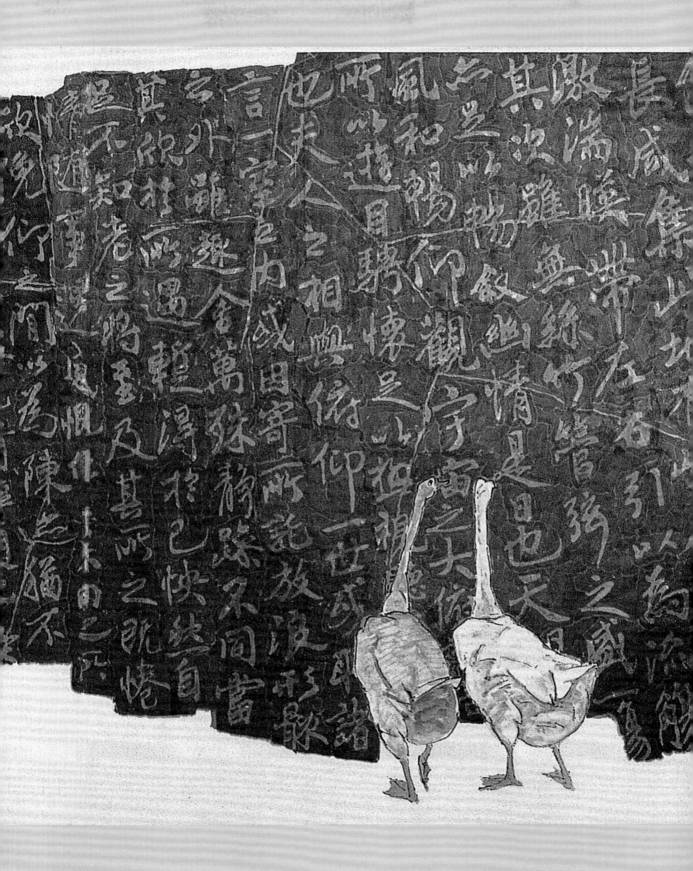

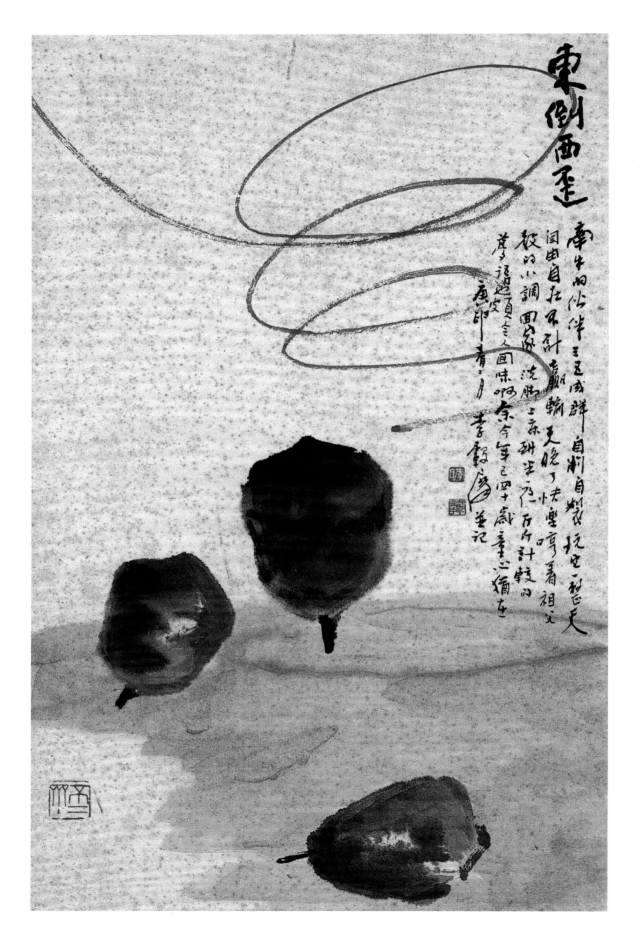

1.

農家子弟習藝營生

李轂摩，善作水墨、書法、篆刻、彩瓷等，創作不泥舊說，不附新說，從傳統入，再從傳統出，結合時代脈絡，鎔鑄中西，行中庸之道，融入生活之中。

李轂摩一直以來被讚譽為「臺灣本土書畫大師」，他出生、成長於草屯山居鄉間，少年時即勤勉研習工筆人物與山水花鳥傳統繪畫，從「看牛囝仔」的角度取材周圍的山水人物，從過去到現在每個階段的畫作，呈現出多樣化的風格，題材內容都來自本土，媒材表現也具多元性，作品洋溢鮮活熱烈的生活氣息，以文藝禪諦繪畫，呈現臺灣鄉間的生活美感，打造自成一格的畫風。

[本頁圖] 李轂摩夫妻與父母合影，右起：李轂摩、父親李運東、母親李簡品、妻子葉梅英。

[左頁圖] 李轂摩，〈東倒西歪〉（局部），1980，紙、彩墨，42×25cm。

草屯鄉野的蒙養

李轂摩本名李國謨，1941年12月8日出生於南投縣草屯鎮。當時還是日治時代，出生前一天清晨，日本偷襲夏威夷珍珠港，掀起太平洋戰爭，而自「七七事變」後日本侵華已是第四年，李轂摩四歲之前正值第二次世界大戰，盟軍轟炸空襲正熾，戰爭結束臺灣光復後的社會環境，仍是生民塗炭的年代，不免自感「是我生也不逢時」。

李轂摩的故居在草屯鎮（舊稱草鞋墩）土城里的郊野，位在九九峰對面的雷公山上，住家是在竹仔坑底的山居瓦屋，是以務農耕作為業的清寒家庭。他小時候都住在山上，那是幾間小房的獨立家屋，周邊都沒有鄰居，還是使用煤油燈，李轂摩在二十歲以前家中沒有電燈。其地是群山翠谷，悅耳鳥聲不絕，山裡人到晚上只點一盞煤油燈作伴，入夜則萬籟俱寂，只有山蛙夜鳴，慣聽半夜蟄聲。他曾在舊里的照片上記寫：

李轂摩出生的山中小屋，位於南投縣草屯鎮土城里。

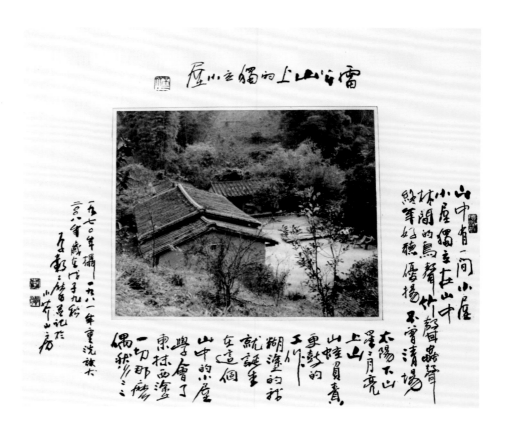

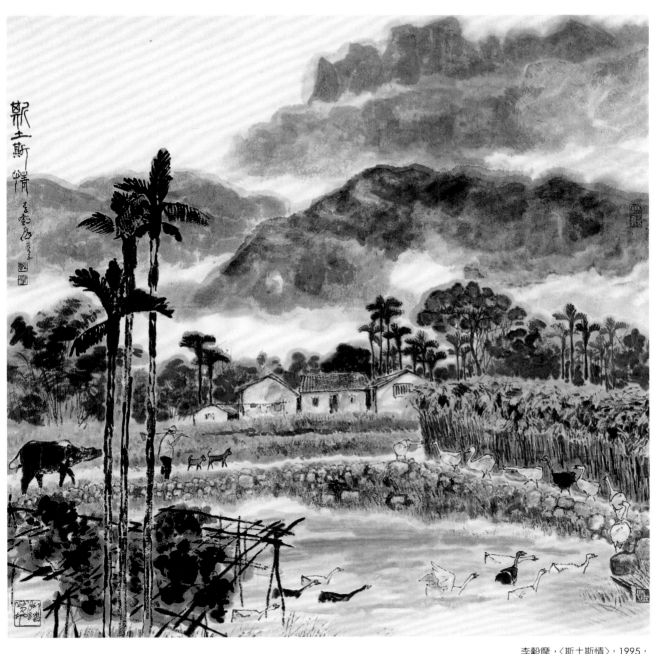

李毂摩,〈斯土斯情〉,1995,
紙、彩墨,120×120cm。

雷公山上的獨立小屋。山中有一間小屋,小屋獨立在山中。林間
的鳥聲、竹聲、蟲聲,終年好聽優揚不曾清場,太陽下山,星星
月亮上山,山蛙負責更鼓的工作。糊塗的我,就誕生在這個山中
的小屋,學會了東抹西塗,一切那麼偶然偶然。

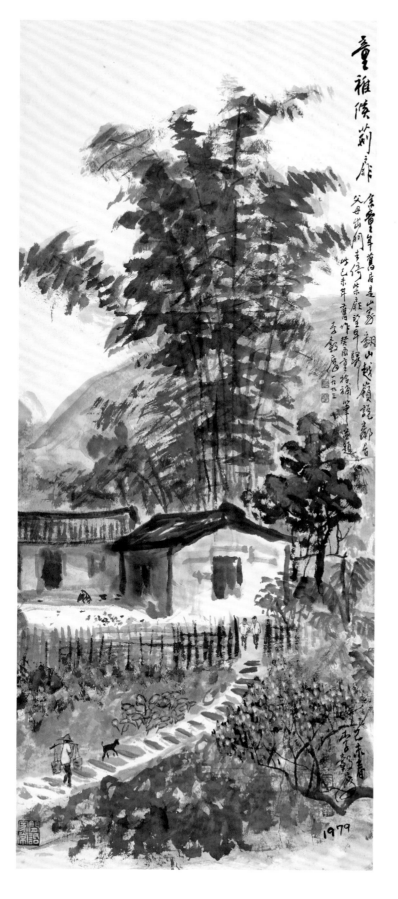

童稚候荊扉

余童年舊居是山家 翻山越嶺說鄰居 父母出門去 倚柴扉望早歸

此乙未年重作餞畫事積補筆道趣

李轂摩居此六三

1979

李轂摩在其〈童稚候荊扉〉畫中記：「童稚候荊扉。余童年舊居是山家，翻山越嶺說鄰居。父母出門去，倚柴扉望早歸。」描述其童年山居的孤獨心情。他後來曾畫了幾幅故居的房子，每當覺得住不慣都市生活時，便想回到雞鴨成群的老窩。

在國民政府遷臺之前，1947年李轂摩七歲開始讀書，就讀草屯鎮土城國民學校，畢業後考進南投縣立草屯初級中學就讀。和多數畫家一樣，自幼就喜歡塗塗抹抹。鄉居生活自是素樸真純，山青水秀的農村景致，滋潤著青春的心靈，也是其日後創作取材之源，使李轂摩的水墨畫作，別具清新自然的田園氣息。山居種竹採筍也是農家的生產工作，後來他在1985年所作〈麻竹〉中記：「小時候住山上，麻竹筍仔街上賣。麻竹葉子粽子包，麻筍湯兒到現在依舊喜愛。」而在山溪小河捉魚捕蝦也是生活，曾在1984年甲子夏所作〈憶童年〉中記：「憶童年的竹蝦籠仔，每早都有過小豐收的快樂。」

由於出生於農人家庭，不免過著牧牛童年，小時候也很愛兒童玩

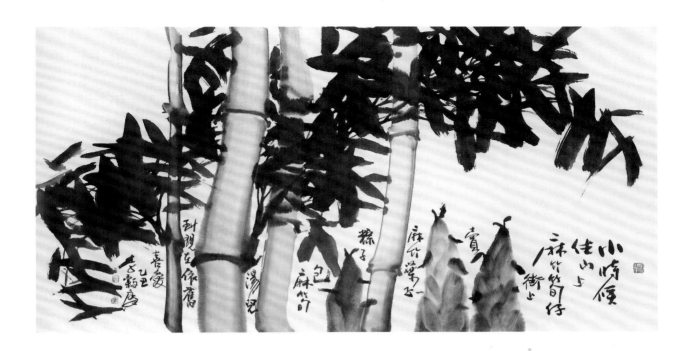

[上圖]
李轂摩，〈麻竹〉，1985，
紙、彩墨，70×136cm。

[下圖]
李轂摩，〈憶童年〉，1984，
紙、水墨，46×71cm。

[左頁圖]
李轂摩，〈童稚候荊扉〉，1979，
紙、彩墨，79×39cm。

具打陀螺，他到四十歲時童心猶在地畫〈東倒西歪〉(P.8)，並記：「牽牛的伙伴三五成群，自削自製玩它一整天，自由自在不計贏輸，天晚了，快樂哼著祖父教的小調回家，洗腳、上床，到半夜，斤斤計較的夢語，也頗令人回味啊！」那個年代，看布袋戲是少年兒童的最愛，他在憶

畫童年的〈自演自唱〉中記:「三四十年前鄉間酬神戲,有南管北管兼子弟、皮影、歌仔、布袋戲,品類繁多,而時下又流行白天演戲,晚間放電影。記取童年時,看完布袋戲,將全部積蓄,在戲棚下買個粗糙布袋戲翁仔,邊走邊哼,既滿足又快樂,有誰能跟我相比。」

因其家中以務農為業,牽牛吃草成為這位小牧童每天的例行工作。放牛時,或坐在牛背上,或站在田埂間,素樸真純的鄉居生活與山青水秀的農村景致,總讓李轂摩看得出神,並深深烙印在他的腦海中,成為日後畫作中構思取材最主要的來源。1988年他在一幅〈童年畫留山石間〉中憶述:「自古有負薪讀書,也有挂角攻書者,皆功成名就。余小時候放學回

李轂摩,〈自演自唱〉,
1988,紙、水墨,
57×68cm。

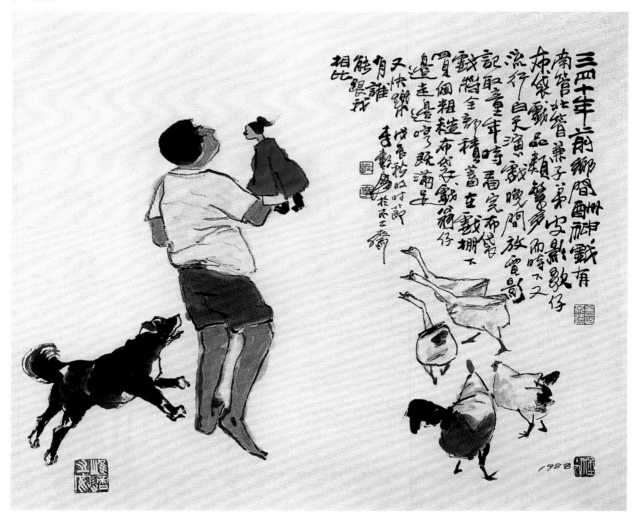

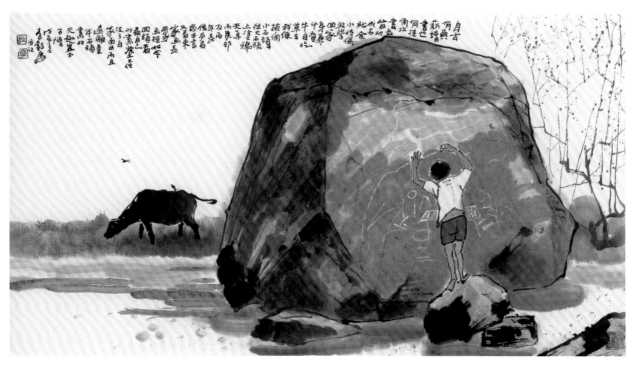

李毅摩，〈童年畫留山石間〉，1988，紙、彩墨，54×98cm。

家身兼牛童，牛自吃草去，我便撿個小石頭往大石頭上塗鴉，天真而無邪。反而年長後多看幾本書，又看東家畫長西家畫短，如今回頭看看自己的畫塗，不但沒了自家面目，而且遠離童年畫石頭畫的天趣，豈不可憎。」他從小就愛畫畫，天生就具有美術的才華。牧童牽牛、放牛、牧牛，要回家時也常要找牛。後來李毅摩在〈登高索牛圖〉(P.16上圖) 畫中記：「余乙丑年畫〈按跡索牛圖〉(P.16下圖)，那是在山區使用的推敲腳印尋牛法，今畫登高索牛圖者，是平地用的登高瞭望覓牛法，兩者法門雖異而結果相同，可知事無定法。」他在畫作〈空戰〉(P.17) 中記述當年放牛的生活：「看看自己的影子，就可以知道現在的時刻。望望遠村的炊煙，便知道快到中午。查一查牛肚窩平滿了，告訴我牠已吃飽。正午時分在空中巡迴的蒼鷹放聲長鳴，而烏秋鳥追趕襲擊，蒼鷹忍痛飛竄，場面多麼感人。如今這放牛仔的日子不再回來，長大後想不到改行學塗鴉。」

李毅摩在小學初中時期即展現其藝術天分，在校時以美術成績優異著稱，常得到美術老師的誇讚，也常替筆拙的同學捉刀繳畫。而在眾多畫種中獨鍾國畫，以其僅以墨色之變化即能呈現高雅脫俗之趣，於半抽象之中又能傳達人生至理，故最為

年少時期氣宇軒昂的李毅摩。

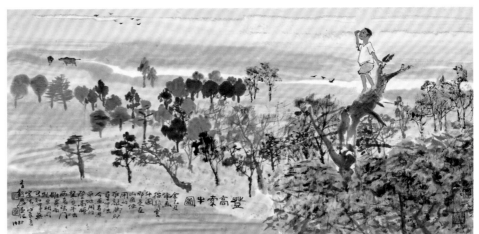

李轂摩，〈登高索牛圖〉，
1988，紙、彩墨，
46×91cm。

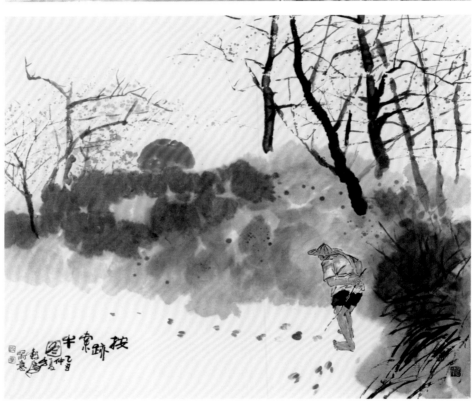

李轂摩，〈按跡索牛圖〉，
1985，紙、彩墨，
90×105cm。

喜愛，於此確定了其一生學畫的方向。李轂摩說：「小時候唸書算術最
差，所謂的斤斤計較、精打細算，到現在我依舊不清不楚。好在人不會
算，天會算，誰也沒占便宜。也因造化弄人、升學無緣，天生我才嗜好
美術，就得順天而行。」，又說：「看牛囝仔，又頑又皮，長輩說『牛
牽到北京也是牛』，結果竟成為我的座右銘，當我走上這條繪畫的不歸
路時，就是受到牛那堅忍不拔始終如一，不改本性的精神啟示。後來證
實了當時的不歸路卻是歸路。」

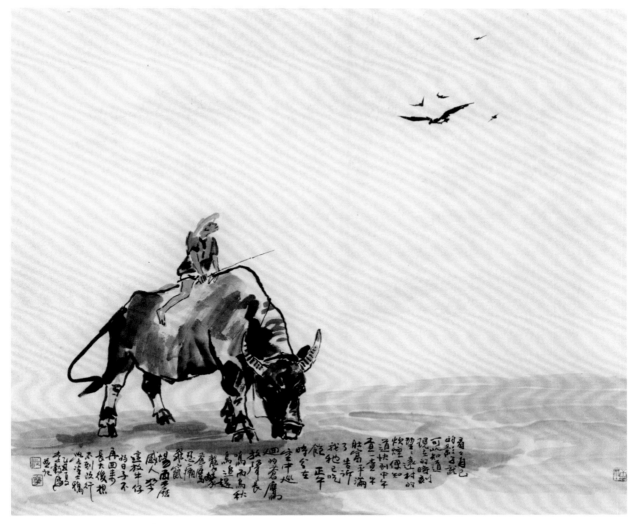

李毂摩，〈空戰〉，1985，
紙、彩墨，70×87cm。

拜師學徒以傳藝

　　草屯舊稱「草鞋墩」，早年趕路的先民在此歇息，換雙新鞋以便
走更遠的路，豈知破舊草鞋已成墩。1956年，李毂摩十六歲自南投縣立
草屯初級中學畢業。主要是由於家中經濟困難，也因此，他自己就沒打
算再繼續升學讀高中。初中畢業後便輟學在家幫父親種田，在家中當了
一年莊稼漢，耕作之餘，也曾在玻璃店打工。只是心頭常湧起畫畫的意
念，便和父親商量，想另找個和繪畫有關的工作，也想學習書畫裱褙技
術。

　　次年，即十七歲那年，由於李毂摩從小就喜歡美術，父母對於這個
孩子熱愛書畫十分支持，給予鼓勵和經濟資助，由父親李運東攜子下山

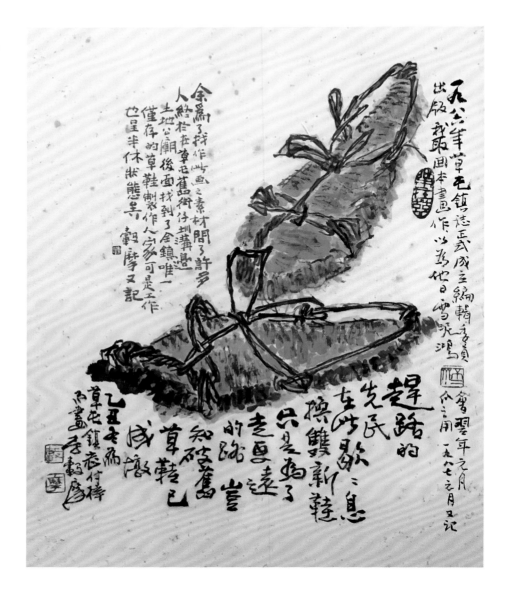

李轂摩，〈草鞋〉，1985，
紙、水墨，35×43cm。

拜師學藝，從草屯鄉下一路送到臺中，拜在民俗水墨畫家余清潭門下，並住在老師家裡當學徒，開始學習裝裱技術，同時啟蒙研習民俗佛像畫及傳統人物等書畫藝事，先從描稿臨寫人物學起。

傳統的師徒制，傳道、授業、解惑，改變了當時年少懵懂與無知的李轂摩。在那1950年代的臺灣社會環境中，青年人若想學畫，通常是會遭到家長反對的。因為學畫之事是被視為與生計無補的閒情。很幸運的，雖然李轂摩的父親是不識字的農人，因為對兒子的愛與潛藏藝術細

每三日夜完朝
朝正受时出山翁
真不是獨坐
汝作师
識字未為非
娘爐去復歸
莫影兩行淚滴
哦汝紅衣舊向心
穆夫人清隔甲辰秋
八十七歲白石老人製于京華

胞的信任，其父母則無視流俗，依從李毅摩自己的志趣，父親毅然籌資攜子下山學畫。當其看到白石老人〈送子讀書圖〉的畫作時，就會想到父母「送子學畫」對自己的疼愛，令李毅摩感激涕零！

出身是農家子弟，既無家學淵源，難言自幼薰陶，而名師技藝傳承更談何容易，只能靠興趣、天資和勤奮。李毅摩最初意在習得一藝之長，當個書畫技職匠師，胸中尚無其他大志，更無冀求在藝術上有何發展。余清潭老師的繪畫屬於閩南畫派（P.20關鍵詞），「莆田仙」又是

人物畫的故鄉，開山祖師就是揚州八怪的黃慎（1687-1772）。有人說閩南畫派有「閩習」，不似北方的精工細緻，但寫意的筆墨功夫，也是傳統國畫的精髓。而李轂摩所學正是傳統的繪畫方法，如何用筆與用墨、如何渲染與著色等，是其書畫研創最需養成的根基。他在十八、九歲所作〈出塞圖〉，即是採用畫塾底稿，習畫線條、渲染、設色等，筆墨功夫扎實到位。

因李轂摩天資秉賦極佳和研習勤奮，在一兩年之間便有了很優異的創作表現。1959年己亥秋作〈果腹〉猿月圖，勾勒、賦色再加意筆點繪，構成美

【關鍵詞】 閩南畫派

閩南畫派，是指明清時期流傳於福建的一種書畫風格，也是明清時期影響臺灣書畫的主要風格，意指畫風具有筆墨飛舞、粗獷豪放、狂野不羈的地域特質與主題選材，能迅速完成形體概象而意趣無遺，筆勢強烈而不含蓄，善用大寫意表現的一種筆法。清代福建畫家曾被概泛地評為「好奇騁怪，筆霸墨悍」、「寫人物用粗筆畫居多；寫山水則偏鋒，粗則以墨水塗之，細則只求工致，毫無皴法」，評福建畫家上官周「有筆無墨，非雅構也。」等等，其中亦有負面評價之意而稱為「閩習」者，難免偏見。揚州八怪中福建籍大畫家黃慎的傳統人物畫法，便是極具代表性的閩南畫派風格，明鄭以降相繼來臺的福建籍書畫家，如咸豐年間之謝琯樵（1811-1864），道光年間的呂世宜（1784-1855），以及民初來臺的李霞（1871-1939）等書畫家，都傳閩南風尚。影響所及，臺籍書畫家傳承閩南畫派者，如書風氣勢不羈的張朝翔，吳廷芳（1871-1929），以及創作表現傑出的林朝英（1739-1816）、林覺（1796-1850）、莊敬夫等清代臺灣書畫家，即為閩南風格遺緒的代表人物。

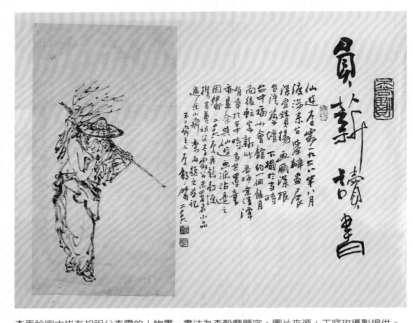

李再鈐家中掛有叔祖父李霞的人物畫，書法為李轂摩題字。圖片來源：王庭玫攝影提供。

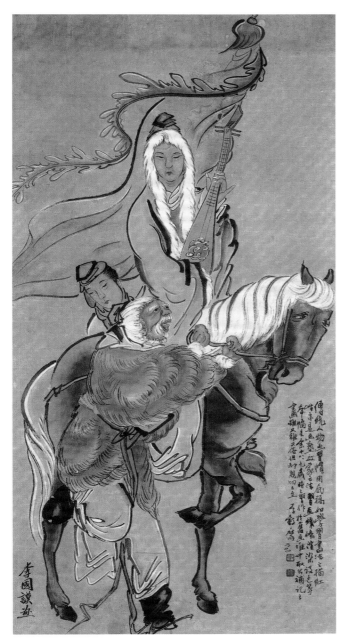

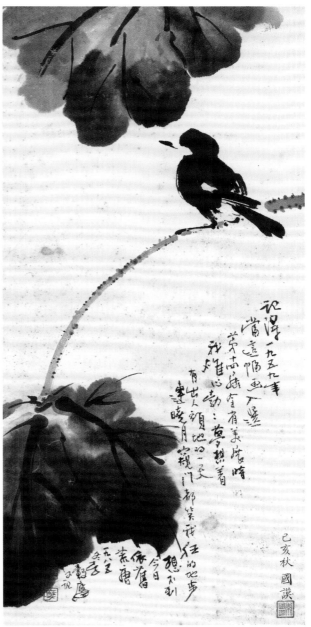

［左圖］
李轂摩，〈出塞圖〉，1959，
紙、彩墨，109×55cm。

［右圖］
李轂摩，〈荷鳥〉，1959，
紙、水墨，68×32cm。
此作1985年增加題字。

善已入堂奧。同年，李轂摩的國畫作品〈荷鳥〉入選臺灣省第14屆全省
美展，構圖筆墨均有所得，十九歲青年所作誠屬不易，也因此對於從事
國畫創作更有信心與壯志。其有補記當時：「我雄心勃勃，夢想著有出
人頭地的一天，連曉月窺門都笑我狂的地步。」

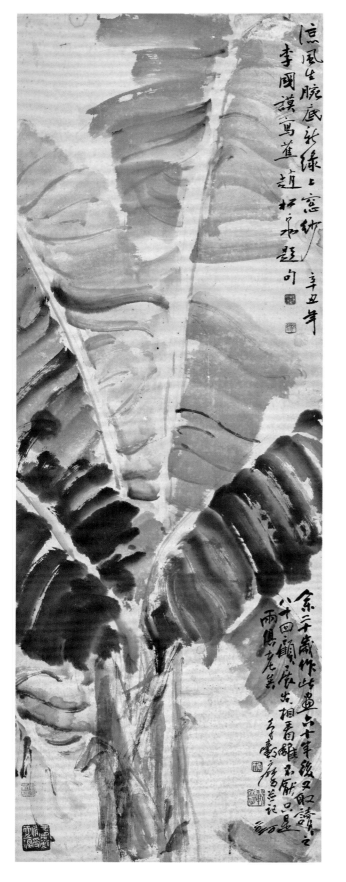

後來，為了滿足自己學畫的更大願望，1959年後，李轂摩又獨自前往斗六拜師，投在當時身為軍醫的魯籍老師夏荊山（1923-2019）門下，學習中國傳統工筆畫，也是住在夏老師家當學徒。學得不只是畫畫而已，還要幫忙買菜、帶小孩，看老師生活的往來，這樣的教育影響是很全面的。同時，在篤信佛教的夏老師引領下，亦得緣親近佛門，隔年皈依南亭法師，法名慧猷。緣於接觸佛法，使其思想益發變得豁達，並在佛經中領略了見微知著的道理，而在之後的畫作中自然流露出意在言外的禪趣。

李轂摩一直都很感謝願收其為「門徒」的兩位恩師。雖然兩位啟蒙老師都是既民俗又傳統的畫家，但也由於民俗畫的廣大深入民間，以及傳統畫所具有的民族特色，扎築深厚的傳統書畫巧能根基，當日後要再追求另外新的繪畫語言時，才有所憑藉。雖然已拜師學習中國水墨畫的寫意與工筆畫法，創作表現已能得其精要，但李轂摩仍深感所學不足。當時，故宮博物院在未北遷之前，曾臨時在霧峰設館，也使李轂摩得以時常前往觀賞古畫，流覽名家真跡，增益見識拓展書畫質能，無形中受益良多。

當時，李轂摩所作的〈涼風生腕底　新綠上窗紗〉寫意花鳥畫，表現筆墨技法已經很有功夫，獲前輩畫家欣賞款題：「涼風生腕底，新綠上窗紗。辛丑年李國謨寫蕉，趙

松泉題句。」，自己補記：「余二十歲作此畫，六十年後又取讀之，八十回顧展出，相看雖不厭，只是兩俱老矣。」另有，他在那時所作的〈茶鐺罷沸〉（P.24上圖）工筆仕女畫中，補記：「此畫作於一九六〇年，當時熟紙不易取得，用生紙自己以膠礬加工克難作畫。」可見其經夏師指導後，那時工筆人物繪畫已具全面的表現巧能。他在1961年創作的廓然無聖〈達摩面壁圖〉，人物表情形神皆妙，石壁皴擦勾畫法要得宜，傳統筆墨巧能精熟而揮運自如。

[左頁圖]
李穀摩，〈涼風生腕底　新綠上窗紗〉，1961，紙、水墨，93.5×33cm。

李穀摩，〈達摩面壁圖〉，1961，紙、彩墨，6×30cm。

　　1962年夏天，在草屯鎮公所舉辦「李國謨國畫展」，初試啼聲，在繪畫創作上已有優異的表現。那年李轂摩二十二歲的國畫作品〈觀音大士〉，再次獲得臺灣省第16屆全省美展入選的肯定榮譽。

李轂摩曾由篤信佛教的夏荊山老師引介，親近雪公李炳南（1891-1986）老師，並於1962年底二十二歲時為李炳南畫了〈雪公像〉呈贈，款題「炳公老居士誨正，壬寅冬弟子李國謨敬繪。」這一張工筆人物畫像畫得非常傳神，李炳南一直懸掛在寓所，至今仍掛在雪廬紀念堂內。1963年春，李轂摩即將入伍，有雪公墨寶〈致李國謨居士書函〉寫信關懷，云：「國謨師兄　大鑒昨函諒蒙　青照。聞近中即將入伍，敬奉上星月菩提念珠一串，袖珍《彌陀》、《普門品》合本一冊，作為軍中呵護。至希　哂收為禱，專肅並請　道安。弟李炳南頂禮。二月十日。珠經另包寄。」滿懷關愛與祝福。

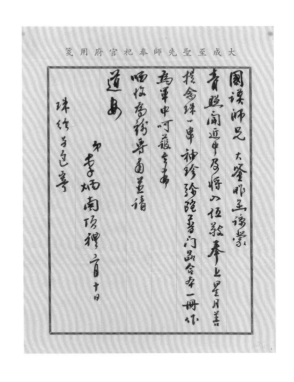

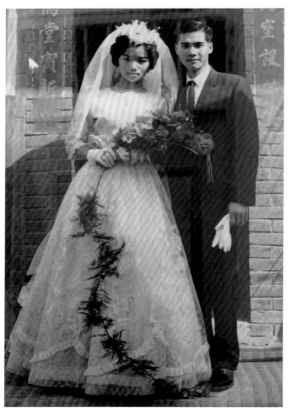

經營小鋪為謀生

　　1963年，李轂摩二十三歲服役入伍當憲兵，軍旅生活規律緊湊，餘暇仍持續作畫，去歷史博物館等地參觀畫展，同時也在軍隊福利社的刻印部學習印章刻字。經過兩年服兵役退伍後，希望進入書畫領域又要創業生活，李轂摩考慮了許久，在兼顧興趣的原則下，他想要運用自己學會的技能，決定開裱褙店維生並以刻印章為副業，就在草屯鎮街上開小店。並在二十五歲那年，與相識七、八年的葉梅英小姐結婚。

　　李轂摩在以裱褙及刻印章維生的忙碌生活中，仍偷閒全心投入創作，在精神上已是從事專業水墨畫及書法的藝術家，謀生奔波勞務艱辛，卻仍不改其志。有志者事竟成，1965年二十五歲時其國畫作品〈柳蔭漁唱〉「柳蔭漁唱。乙巳秋日李國謨畫。」鈐印「轂、摩」。作品榮獲第5屆全國美展金尊獎，並獲得國立歷史博物館永久收藏，從此在藝壇嶄露頭角，占有一席之地。李轂摩原名李國謨，約在二十五歲時，讀到《戰國策》：「臨淄之途，車轂擊，人肩摩」的成語——轂擊肩摩，車軸跟車軸相碰、人摩肩接踵，很熱鬧的感覺，才改名為「轂摩」，聲音跟原來的名字相近。

　　李轂摩研究繪畫的態度，從小就抱著「不經一番寒澈骨，那得梅花撲鼻香。」的信念。長年住在九九峰下，如何能取得更多的水墨養分呢？主要就是大量賞覽古今的書畫作品圖片。

他從十七、八歲起就開始到舊書攤上去尋寶，時常為了很喜歡的一張圖畫，不惜忍痛把整本書買回家剪貼。日子久了，將這些剪輯成冊的資料，美其名曰「堆金砌玉」。那些現在看來不起眼的資料，都曾是他當年研究學習的藝術寶典。他蒐集很多古今各家的書畫圖片資料，主要是供自己「研究各家如何用墨、用材、落款，像石濤（1642-1707）、齊白石（1864-1975）、傅抱石（1904-1965）、八大山人（1626-1705），各有長處，各領風騷，要能出名、要能傳世，一定有他獨到之處。要多看。『多看比多做重要』。」他認為傳統繪畫的基礎功是很重要的，他還指出：「現代的年輕人，普遍不講究實力，尤其水墨畫，學生只講創意，缺少傳統那一塊。不管是工筆畫還是寫意畫，傳統有傳統的底子，上色、疊色，詮釋傳統畫要慢慢摸索。要成為名家，一定要有傳統功夫，沒有傳統功夫，就沒有傳統水墨的養分。」

他自年少有心研創書畫之後，隨著年齡的增長，求知慾也跟著增強，平常讀書學畫都是自策自勵。經過了窮年累月的努力鑽研，使他從摸索中得到了許多繪畫概念與創作啟示。同時也悟到「條條大路通羅馬」的道理。藝術本無金科玉律，古人今人所有在藝術方面的成就，只有表達的技法與形式上的不同，在追求美的理念上並無差異。1968

[左頁上圖] 李轂摩於當憲兵時期作畫時留影。

[左頁下圖] 李轂摩與葉梅英女士的結婚照。

李轂摩，〈柳蔭漁唱〉，1965，紙、水墨，136×46cm，
國立歷史博物館典藏。

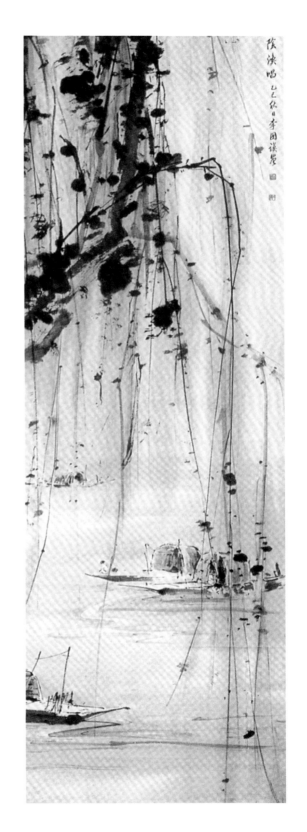

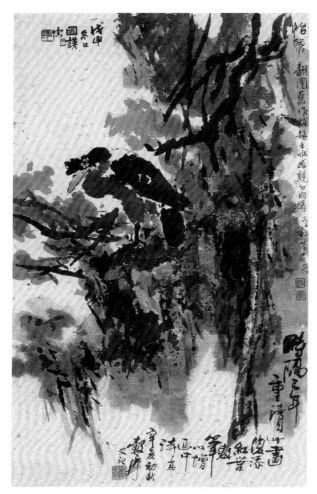

李戡摩，〈怡然〉，1968，
紙、彩墨，77×47cm。

年所作〈怡然〉、〈蟄伏沉潛〉款記：「戊申
冬日，國謨寫。」之後，1971年初秋，〈怡
然〉又及：「時隔三年重讀此畫，復添紅葉
數筆，以增畫中詩意。」作品的筆墨靈動輝
映，神采氣韻生動。其六十歲時重讀後亦感
親切自得，補題：「怡然」。八十歲時再補
記〈蟄伏沉潛〉：「一九六八年作此畫，五十
餘年後重讀之，方知畫品尚怡然自得，落款
書法則汗顏到不行。蟄伏沉潛，孤獨寂寞，
然後光芒四射是成功秘訣。」其中畫境所
感，恰似心悟寫照。

　　這段期間，李戡摩有幾件寫生風景與
山水畫創作。1968年所作風景〈斯土斯民〉
描寫鄉人擔行田間往樹下土地公廟之景，以
及〈東西橫貫〉（P.30上圖）記遊寫生山水，同
年秋所作〈雲山壯遊〉橫幅大作，山水畫都有破墨敷彩的手法。
同時所作山居圖〈山居歲月雲藏家〉，雲湧峰生，氣勢高遠，
妙造秋居絕境。至於1969年李戡摩所作山水畫〈片片歸帆〉（P.30下
圖），用熟紙濕潤破墨撞色，寫山亭二老遠眺江帆。都可見是時著

李戡摩，〈雲山壯遊〉，1968，
紙、彩墨，88×533cm。

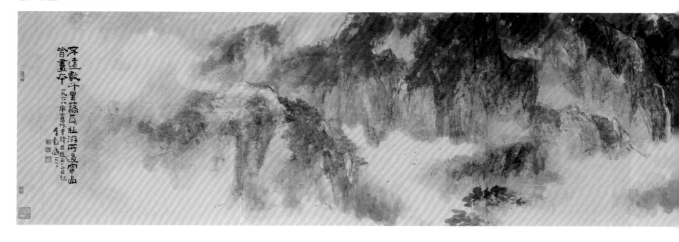

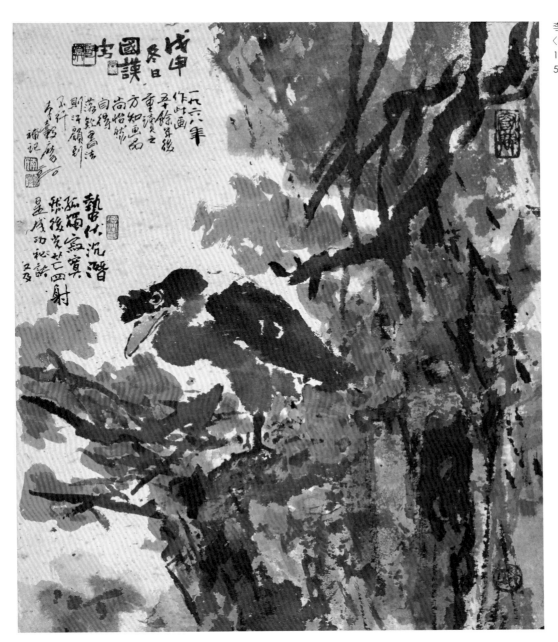

李轂摩，
〈蟄伏沉潛〉，
1968，紙、彩墨，
53×44cm。

李轂摩，〈東西橫貫〉，1968，
紙、彩墨，56×56cm。

李轂摩，〈片片歸帆〉，1969，
紙、彩墨，44×69cm。

力大山大水風景取境，活用筆墨經營意造的創作表現。1969年二十九歲時，李轂摩在臺北市國軍文藝活動中心舉辦個人書畫展覽。

李轂摩開店結婚之後，三個兒子一峰（1966年生）、豪軒（1968年

生）、季倫（1970年生）相繼出生，就這樣經營裱褙及書畫印的行業，刻苦忙碌地度過九年多，一間小鋪養活一家五口。

　　有志者事竟成，前後十年間尤其勤勉自勵、持恆以赴，致力書畫探研苦學不輟。好友陳庭詩（1916-2002）為他拍照贊曰：「居士李君，藝術超群，埋頭苦幹，日夜不分。」這種開店維生的日子，日常忙於奔走營生計，又得偷閒撿時間作書畫，其中甘苦誰人知？李轂摩回憶說：「那時候的確是苦，但苦的不是物質生活的匱乏。對一個藝街工作者而言，沒有好的文化環境，大家都不看畫、不評畫、不買畫，得不到精神上的鼓舞與回饋，那種沒有知音的寂寞，才是最苦的。」當時，社會上收藏書畫的風氣未興，靠藝術吃飯是難以生活的。

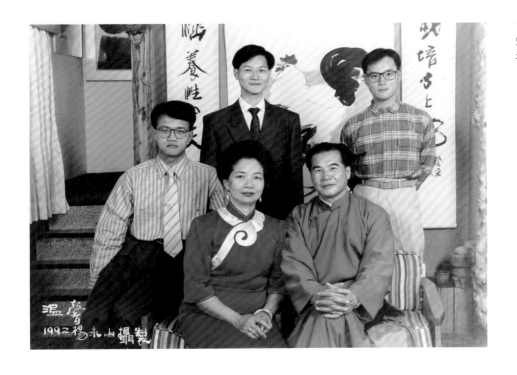

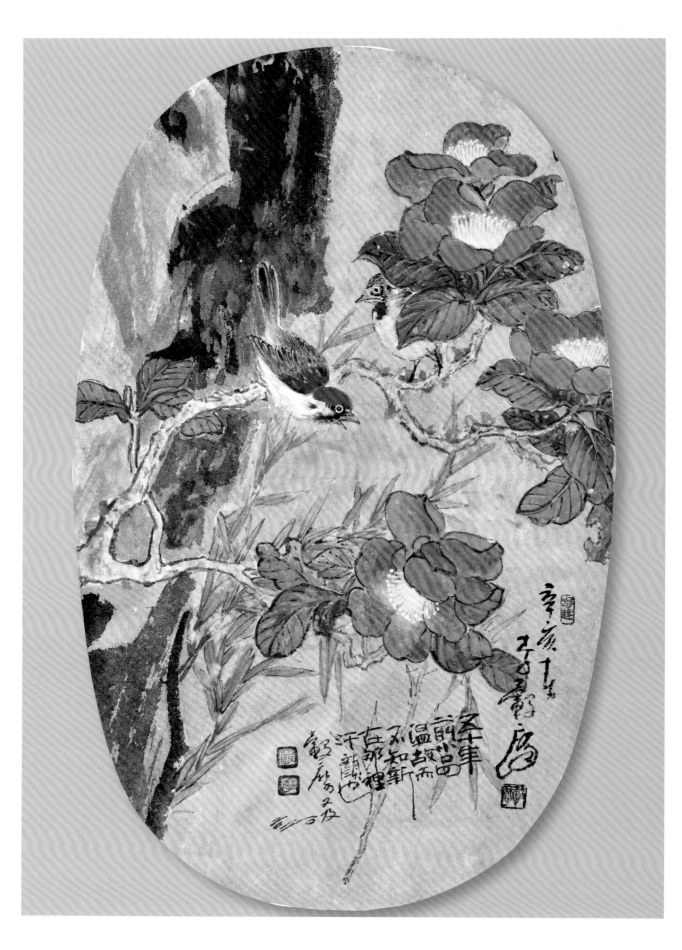

2.

天生我才嗜好美術

李轂摩在草屯鎮上的小店，經營裱褙及刻印，謀生之餘，仍不忘致力鑽研書畫。白天繁忙的生意只是為了謀生，而晚上閒暇便可習字、作畫，也不忘自學讀書，包括賞讀書畫名蹟與史論學理，以及四書五經、唐詩宋詞、文學論著等，不斷增益書畫藝文知能，硯田遊藝才是其心中真正追尋的生活。令人欣慰的是，獲得幾個書畫的重要大獎，也都是在這段艱難的時間裡，辛勤耕耘所得的結果。

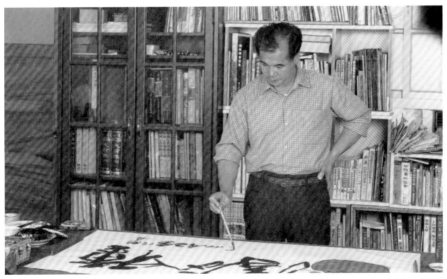

[本頁圖] 李轂摩認真創作的模樣。
[左頁圖] 李轂摩，〈鳥語〉，1971，紙、彩墨，42×26cm。

藝成精卓多自得

當時李轂摩年輕力壯,經常熬夜到很晚,畫了成堆的畫、寫了滿屋子的書法,掛起來邊讀書邊自己欣賞。在艱困的物質與精神生活中,他還是懷抱著自己的志趣與理想,執意致力於書畫藝術創作的鑽研。在這段時期,李轂摩關注到現代繪畫蓬勃興起的創作表現,也看了許多不同於傳統流派的繪畫作品及書籍,開始思考並慢慢摸索,嘗試從傳統中國水墨畫及書法的形式中,開展出一條屬於自己的道路。

1970年李轂摩三十歲時,國立歷史博物館主辦「第1屆當代名家畫展」及「第6回中日美術交流展」也獲得邀請參加聯展。同時,1971

李轂摩,〈木棉花開〉,1971,
紙、彩墨,42×52cm。

年書法作品參加日本「第32回國際文化書道展」，以及次年的日本「第33回國際文化書道展」均獲得讚賞獎勵。

　　李轂摩熱愛臺灣鄉土，主張生活與藝術相結合，其作品多展現農村生活與田園景致，畫面不只有古松飛泉或家禽鳥蟲，皆是貼近大眾的生活一隅。1971年春作〈鳥語〉(P.32)，畫雙雀嬉戲花間，以墨筆勾寫敷彩之作，可見其在傳統花鳥上勤練探研走過留下雪泥鴻爪的印記。寫生風景畫〈木棉花開〉是遊埔里歸來途中所見的記遊之作，有補記：「余年輕時雖然喜歡畫畫，但卻頗時與願違，日子為生活奔波者多，能提筆作畫者少，所以撿時間東塗西抹，積少成多，就是我學習的不二法門。」1972年所作山水四聯屏〈高山仰止〉(P.36、37)畫上題字：「壬子夏月遊阿里山歸來，乘興揮汗於不二齋。」是件很壯觀的山水畫鉅製。那一年也有作品參加香港大會堂「中國水墨畫大展」邀請聯展。

　　1972年李轂摩三十二歲時，書法作品〈寒山詩〉：「閒步訪高僧，煙山萬萬層。師親指歸路，

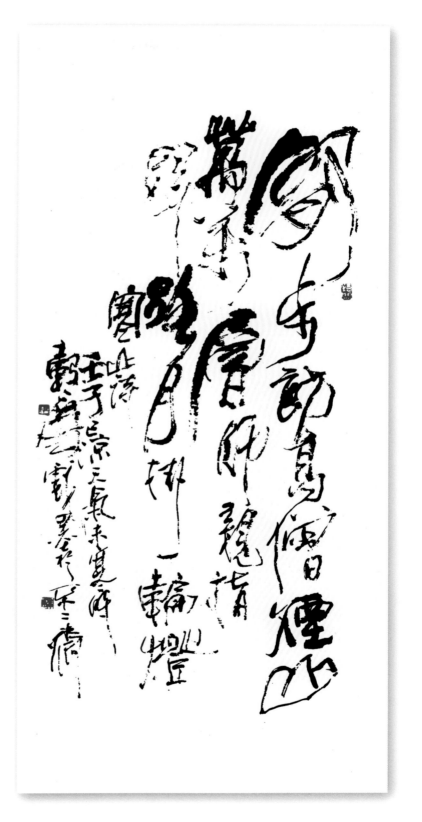

[左、右頁圖]
李轂摩,〈高山仰止〉,1972,
紙、彩墨,178×89cm×4。

月掛一輪燈。寒山詩。壬子已涼天氣未寒時,轂摩戲墨於不二齋。」榮
獲臺灣省第27屆全省美展書法類第一名。作品以筆勢沉潛、線條飛動、
布局奇險,以及前衛的表現形式受到肯定,也建立其個人書法的獨特風
格,書與畫相互激盪,互相成就。

在書法方面,李轂摩認為,臨帖學的主要是書法家用筆的方法,

而非單是字形。因此，只要整體給人美的感覺的字體，他都願意嘗試。

李轂摩的書法，龍飛鳳舞，揮書如畫，風格自具。「自然下筆，不失本
性」是其作畫寫字的原則。李轂摩說：「古人多以發於至情至性的作品
為上乘，各家風格互異。後學者卻常以學似某家某帖自限，以能夠亂真
為榮，甚至以『正統』自居，而排斥他人的創作。如此非但局限自己

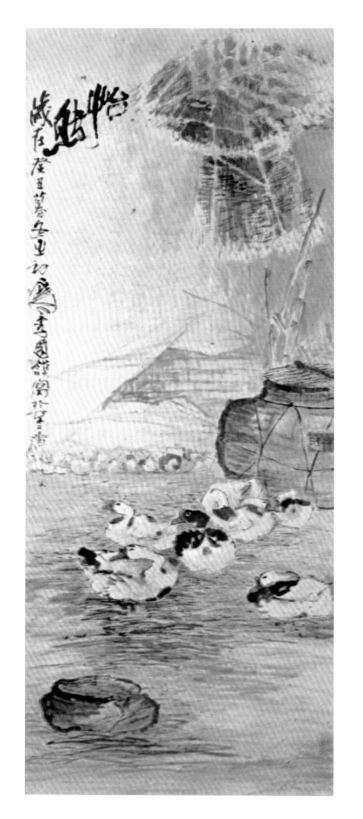

的藝術潛力，也阻礙了藝壇的進步。」李轂摩深信：「多元化的藝術環境，才能彼此刺激求進，否則大家風格一致，別說繪畫的人，就是看畫的人，也會覺得索然無味。」

1973年國立歷史博物館主辦「第2屆當代名家畫展」邀請他參加聯展。同時榮獲日本書道連合會書法大展銀賞，以及書法作品獲得「臺灣省第28屆全省美展」特約邀請展出。是年暮冬所繪〈怡然〉款題：「怡然。歲在癸丑暮冬之春李國謨寫於不二齋。」畫作榮獲1974年第7屆全國美展國畫類佳作獎。這是一件優秀的作品，不論是取材內容、筆墨功夫與構成表現，都是相當出色的鉅製。該件作品很有創意，也有強烈的獨特風格。

青年畫家露崢嶸

1974年間，三十四歲的李轂摩舉辦了個人書畫作品的巡迴展。「李轂摩書畫展」先後在臺北市省立博物館、臺中市省立圖書館、臺南市社教館、高雄市《臺灣新聞報》畫廊，四地相繼巡迴個展。書畫作品豐美多方表現精彩，誠為藝壇盛事。

李轂摩的作品有時就是自我感悟的情思映現，1974年1月所作的〈井蛙〉，畫中有個渾厚勁結的「井」形，中底坐著抬頭

仰望與平坐顧盼的二隻青蛙，以
及三隻幼蛙蝌蚪，如同其全家大
小五口人。款題：「不二齋全家
福。余一家五口生來蟄居鄉間，
去歲攜眷觀光臺北，歸來夫妻灶
前閒聊，余曰天外有天，妻言井
蛙不可語於海也，淡泊自如，何
處非淨土。余恍然大悟，遂製斯
畫並記。甲寅歲暮春及。」其以
井蛙自喻，雖言天外有天，而淡
泊自處卻是全家福的淨土，有著
不卑不亢、愛鄉守土自有我在的
氣慨。此作書畫合一而寓意悠
深、意境清高，確是一件藝術佳
構。

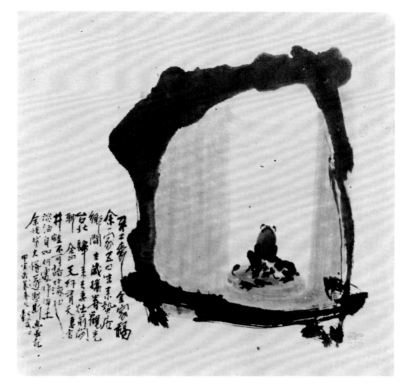

　　確實,很多現代藝術家都會住到人文薈萃的大都市求發展,有較多
藝文資訊與豐富的文化刺激,而李轂摩還是喜歡住在自己的鄉野故居。
他說:「我是個鄉下人,喜歡清靜淡泊的生活,更愛與大自然為伍,所
以不考慮去都市住。再說近年來傳播事業發展快速,我也訂了許多書報
雜誌,耳目不致太閉塞。」他認為,只要多讀、多聽、多看,則耳目並
不閉塞,鄉居不出門,能知天下事。

　　1975年李轂摩由於對書畫藝術的狂熱,他毅然收拾了賴以為生的刻
字鋪,全心投入專業的書畫創作志業。對他而言,關閉維生的小店,不
僅是重大的改變,也是危險的動作,還未能思索預知的——該如何兼
顧藝術與生計?李轂摩回憶說:「我向來不曾築過當書畫家的夢,能當
個小匠師過平凡的日子,就很滿足。詩人周夢蝶說:流浪得太久,太久
了,琴劍和貞潔都沾滿塵沙。」其實,心中還是極清平篤實的。此外,
日常生活的大小事,「還要感謝內子,從不後悔嫁錯人,不辭辛勞,教
育三個兒子平安成長。」雖然僅出於愛好與興趣,並沒有強烈企圖心,
始終蟄伏鄉間,沉思、探索自己未來創作的方向與定位。

　　是年李轂摩的作品參加由國立歷史博物館主辦的「中國水墨畫大
展」邀請聯展,並參加中日美術家聯展,也在臺中市美國新聞處舉辦個

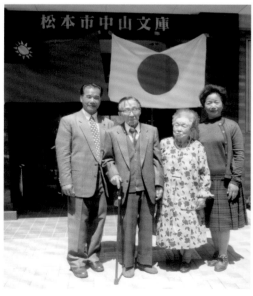

人書畫展。那段時期，他經常在國內外舉辦大小型個展與參加聯展，以累積經驗。書畫創作的漫漫長路，從此越走越有信心。

李轂摩在創作之暇，也積極參與社會藝術服務工作，有心為桑梓製造一個藝術環境。1975年底，他與十多位朋友共同籌組，隔年即正式成立了「南投縣美術學會」，熱心推動地方藝術活動。他表示：「希望因為我們的努力，讓中部地區有心從事藝術創作的人，不會再有當年我那找不到知音、同好的苦悶。」李轂摩對於推動臺灣中部地區的藝術風氣出力甚多，眾人公推其擔任南投縣美術學會第一任會長，後續並連任長達十二年，可見他對南投縣美術活動極盡心力而受到愛戴。

為志趣而全力投入創作，生活是很艱辛的，所幸天公總是疼憨人，當時李轂摩的書畫藝術成就，已是卓然大成普受讚賞。1976年，他適得機緣，應日本長野縣松本市國際獅子會之邀，於松本市立民俗資料館舉辦書畫個展，共展出水墨、書法兩百餘幅作品，為彼邦人士所推崇肯定並紛紛珍藏。其畫作〈故國秋山紅葉〉及書法〈滿江紅〉等被該館永久收藏，讓李轂摩的聲譽名揚國際。

水墨山水畫〈寂境〉(P.43)，是李轂摩於1976年丙辰夏所作，畫中表現月下舟影波平清渺，墨氣氳發而畫境幽深。其筆墨功夫已是隨心所欲，手到而境生。其1977年暮春之初所作〈疏而不失〉，記：「疏而不失，謹於思，慎於行。」是取材自蜘蛛結網有感而發，物我遇合擬情入畫意，構圖與表現形式均獨具慧眼。而是年秋所作〈雨鷺〉，

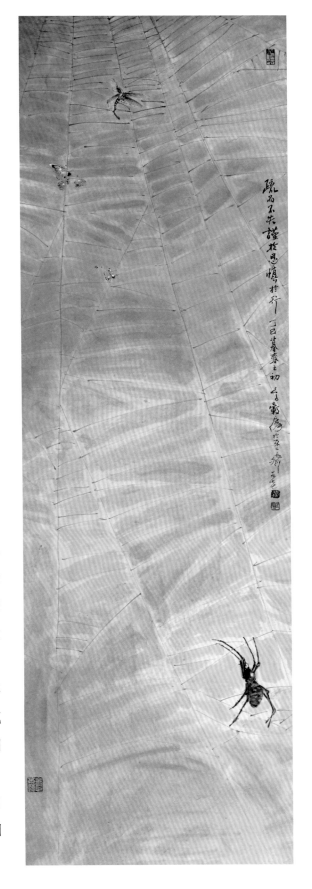

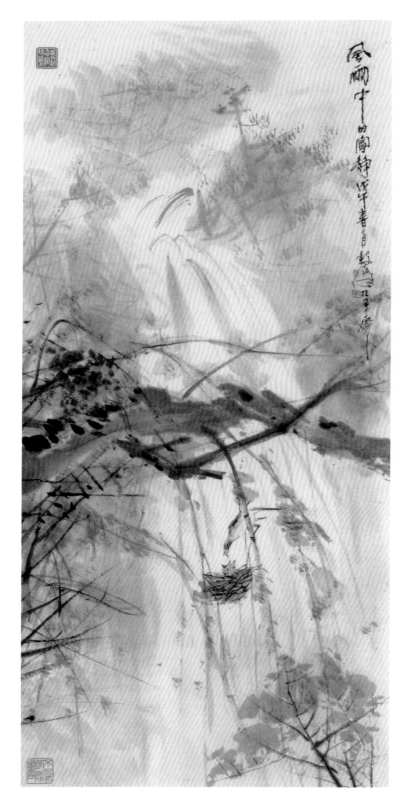

記：「六月午後之雨，如沐三月春風。」是描寫柳上雙鷺形姿，布陳巧妙而筆墨生發，別有寄意而抒心造境之新意。

　　李轂摩平時雖深居簡出，致力書畫創作，而其為人誠正謙和，故交友十分廣闊，上至政商名流，下至販夫走卒，均有善交。1977年，故前總統蔣經國時任行政院院長，在中部訪察民情，10月30日下鄉到南投縣探視鹿谷茶作，偶然在建成茶行看到李轂摩為老闆所畫的一幅〈老人茗茶圖〉，極為讚賞，經當時縣長劉裕猷介紹，特臨時起意駕訪李轂摩的畫室「不二齋」，兩人相談甚歡，因畫結緣，建立深厚情誼。經國先生的蒞臨指教與鼓勵，讚許其為最具本土情懷風味的藝術家，讓他有更大的勇氣去面對藝術創作的種種挑戰。此後，蔣經國於巡視中部地區時，若經過草屯，每次都會順道去李

李轂摩，〈風雨中的寧靜〉，1978，紙、水墨，180×90cm，國立國父紀念館典藏。

[右頁下圖]
1977年，時任行政院長蔣經國（右2）下鄉訪查鹿谷茶作，無意間見到李轂摩畫作，極為讚賞，特臨時起意拜訪不二齋。

李轂摩，〈寂境〉，1976，紙、水墨，39×54cm。

轂摩家坐坐聊聊。

1978年春3月所作的〈風雨中的寧靜〉，所描繪的是山野逸趣小景，在瀑布之前有紮築於樹枝間的鳥巢，親鳥飛返正在餵食雛鳥的景象，相當生動傳神，令人讚歎不已。同年夏所作的〈防人之心〉（P.44上圖），記：「害人之心不可有，防人之心不可無。轂摩山居近廿年，捕鳥術尚有數種。」、「捕捉之法，因鳥之習性而異。此圖乃套山雞之不二法門。」

李轂摩，〈防人之心〉，1978，
紙、水墨，70×64cm。
2020 年，添加竹雞並題字。

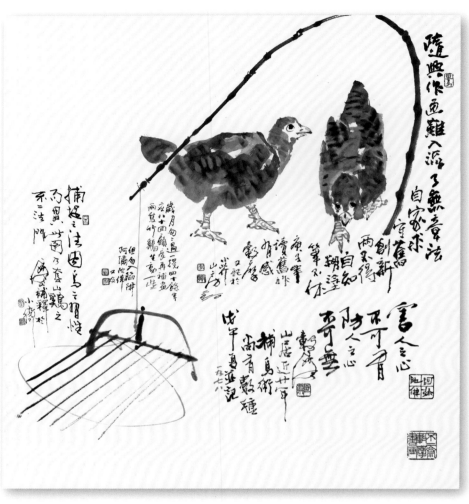

李轂摩身影。

是其記寫鄉居山夫捕鳥、捉山雞的巧用道具。他並在多年
後加添一對竹雞，再記：「隨興作畫難入流，了無章法自
家求。守舊創新兩不得，自知糊塗筆不休。庚子年讀舊
作有感，轂摩又記於小芥山房，2020。歲月匆匆過，一晃
四十餘年，應八十回顧展再補畫兩隻竹雞，生動一些。但
勿入陷阱，阿彌陀佛，又及。」仍是一片佛心。

　　李轂摩的書畫作品中，經常洋溢著拙樸之趣。因為自
幼生長在鄉間，李轂摩率真、敦厚的莊稼人個性，使他的
書法與繪畫，自然洋溢著一股未經雕琢、毫不造作的質樸
之美。

書畫兼善列名家

李轂摩有一些從事現代藝術創作的朋友，彼此往來也很頻繁，互相切磋學習。對於傳統藝術的傳承發展，與現代藝術創新思潮的表現，都有深入探索與省思。不泥舊說，不附新語，是其藝術創作發展指引的標竿。李轂摩認為：

> 藝術創作是百花齊放的園地。選擇好方向，就應該勇猛直前的去耕耘，花朵自然絢爛。古今中外任何的藝術語言，無不至善至美，但如何用心在自己的作品上才是重點。所以不泥舊說，不附新語，過之曲高，不及入流，均非中庸之道。我曾細心衡量過自己的才幹與能力，以及客觀的生活環境，在藝術的長河裡找到我當下的交集。

筆墨不隨時俯仰，心胸自得古風流，這是李轂摩清晰自得的書畫藝術創作理念。他說：

> 歌聲讓人傾耳聽，作畫與人共賞會。我沒有什麼高深理論，只有一些平凡的道理，畫一些較有陽光的作品讓大家都健康光明。寫幾行格言佳句，且不談書法藝術。好的章句可潛移默化，醒世覺人。書畫結合人生，並能滋潤我心。

對於書法的研習創作，李轂摩認為：

> 書法無法，因為作畫落款題字，需要書法，不懂書法就沒辦法，雖然書法不若繪畫說透視、論色彩，看似簡單，其實筆畫很難產。話說書畫本一家，還是有不同調處。細心讀碑研帖再融入己見，多一分參悟，就可省一分勞力，畫家書法傾向不按牌理出牌一路揮灑到家，書法家則重遵古出新，講究方圓、規矩。若能兩者合而為一，傳統與創新則相得而益彰。我是因畫而書，倍感易學難精，磨去不少光陰。

李轂摩於臺灣省立博物館舉辦的「李轂摩書畫展」入口前留影。

1978年李轂摩在臺中市中外畫廊舉辦書畫個展。接著1979年在臺灣省立博物館舉辦書畫個展,並相繼於臺中市省立圖書館舉行個展。展出〈井蛙〉、〈闔家歡樂〉等六十餘幅作品。其中,1979年暮春之作〈亦將有感於斯文〉,意指鵝愛羲之,採取以碑拓形式入畫,別出心裁,觀者擊節讚賞,成為各界注目的焦點,在鄉情野趣之外,呈現另一道文史悟畫的風采。

大家都熟知,「王羲之愛鵝」是很有名的,傳說其執筆的「鵝頭法」也是由鵝身上領悟到的,並由觀察鵝兒游水形姿而歸納成有名的「永字八法」。羲之愛鵝,是許多畫家都曾取之作畫的題材,通常都是以描寫王羲之(303-361)為主要,畫羲之如何愛鵝,或是其觀察鵝之游水姿勢如何的景象。然而,從小生活以鵝為伴的李轂摩,想訴說的則是「鵝愛羲之」的情境,他說:「如反過來以鵝的角度看這件事,我以為王羲之那樣愛鵝,鵝一定也會有所感應。王羲之死後,鵝如果看到王羲之寫的字,思及如此疼愛牠們的朋友已不在了,心中必定非常難過。」也因此,「群鵝訪羲之」是他經常喜作的題材,在雲淡風清的日子,從半畝方塘繞過小山丘,經過小橋,遇到了摯友羲之先生。

【關鍵詞】 碑拓形式

碑拓形式,是指運用碑帖拓片為素材,資用文字圖地黑白對比的視覺效果,作為書畫創作的一種表現形式。「碑拓」僅是概稱,實可包括甲骨片、青銅器、碑版石闕及法帖等金石文字的拓片,容含蓋篆、隸、草、行、楷各體書法,通常是呈現黑底白字的樣式。其資用於畫面上的表現手法,一般得以拓紙直接拼貼,或是將拓片轉印,也可先割字再噴染,或以膠水寫字再染底等諸多方式,而李轂摩在畫作中是先勾勒字形之後再將字外填墨,雖較費功夫也花時間,但卻能留有較多書畫的筆墨趣韻。

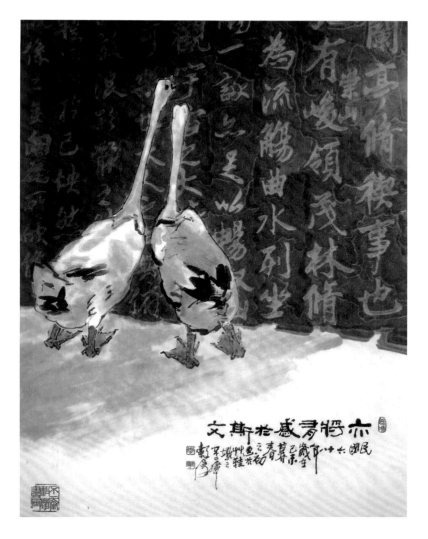

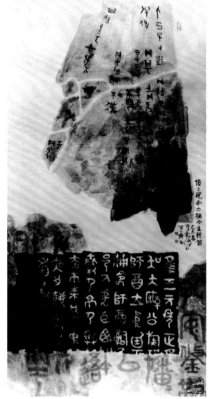

李轂摩，〈亦將有感於斯文〉，1979，
紙、彩墨，133×60cm。

李轂摩，〈後之視今亦猶今之視昔〉，1979，
紙、彩墨，105×50cm。

　　有了這個創作的立意構思，李轂摩便取用拓碑的效果
作為主要布局背景，畫中的碑文是王羲之的〈蘭亭集序〉並
以序文的最後一句「亦將有感於斯文」，以隸書題寫為此作
之畫題，而畫中主角便是佇立碑前的兩隻鵝，正在引頸尋覓
看著碑文的鵝兒。構思奇巧，題識美妙，筆墨精卓，令人拍
案叫絕，這也是他一直都自感得意的一幅作品。至於碑拓書
法，在同年春所作的〈後之視今亦猶今之視昔〉，即是運用
古文字碑版拓墨的意念為形式，以甲骨文與金文古籀統合表
現，視覺構成別有新意。

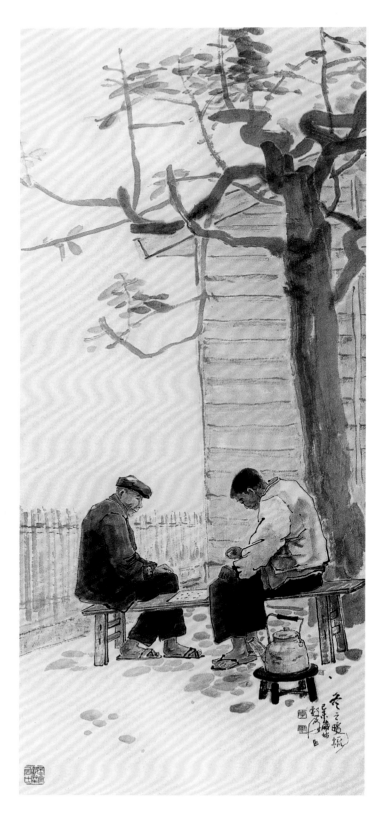

李轂摩於1979年歲始所作〈好棋〉，記寫冬之暖流，樹下供茶二人下象棋的閒情。該年春所作的〈田園之歌〉，觀者都不禁讚其慧心巧思。畫中描寫田園風光，在沃野平疇遠處有村居茅舍農家，而主景則是鄉野中矗立的電線桿，有成群的麻雀棲坐在數條電線上，墨點雀形大小濃淡疏密分布有致。成群麻雀都在吱吱喳喳地叫著；就是那美妙的鳥鳴聲，田園之歌躍然紙上。該年夏初的〈闔家歡樂〉，寫村屋門前的二大六小親子雞群，形姿傳神氣韻生動，擬意祥和構成圓滿。

6月，《李轂摩書畫集》第一冊自刊畫集問世出版。閱讀李轂摩的書畫作品，總是激賞其巧妙的選材立意與款識文思，來自其敏銳的觀察與豐富的聯想力；賞覽李轂摩的書畫，常可感受到他別出心裁的諧趣和幽默感。

由於傳統書畫的筆墨技巧功夫已熟用自如，因此在創作表現的內容形式，便能隨興擷取而任心馳騁。傳統人物畫壽者相、觀音大士、蕉葉大士，以及畫竹、寫草蘭、畫荷花、寫鶴立中流砥柱等，皆其向往所擅長，而如獨向雲天闊處行、流水深處有人家、別有天地、泛舟赤壁等傳統題材

的山水畫，或是柳蔭漁唱、春江水暖、渡、有朋自遠方來、漁歌唱晚等意造境風情，都能筆精墨妙表現精湛。再如溪頭神木、竹石幽居、農耕風雨生信心、牛鷺春之晨、歸牧等風景寫生，或是郊野釣蛙翁、樹下老者逢場觀戲等生活環境人物采風，以及聲聲入耳的蕉葉鳥鳴、蝴蝶蘭、春風桃李花、折枝玫瑰等花卉寫生皆能入畫，另外，靜臥美夢的貓、坐在缸上聚精會神回望的貓、最忠實的伙伴阿狗、念念義之的鵝群、知己知彼兩公雞、勇者畫像與無往不利的雄雞、母愛、闔家歡樂的雞群、福到、雛雞、觀光客的雙鴨、朝氣凌空的鳥群、天花板上有家鼠、無言獨上西樓是草上蜻蜓、小世界大遠征的石上蟻群等，在其生活中所見、所知或所想的一切事物，都是創作取材的資源。

畫畫跟人的個性有關，誠正篤實的李轂摩，喜歡畫有朝氣、健康的畫，「一切唯心」，他認為：「畫畫是要讓人看得懂，不要只有少數人懂，所以我走的是傳統跟現代的折衷路線。我覺得做什麼事情都要做到極致，藝術要做到一個巔峰。」李轂摩說自己的畫偏似「生活畫」，好的句子，小品文都可以入畫。作畫是一種感覺，經過轉換跟整理。書法跟繪畫是結合在一起的，「有詩、有畫、有印」才是完整的水墨畫。

李轂摩，〈田園之歌〉，1979，
紙、彩墨，51×110cm。

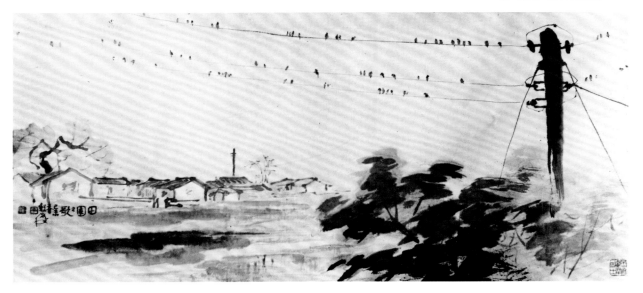

3.

師古師造化歸於心

李轂摩自言,「我自幼生活在山明水秀的鄉間,受大自然的得天獨厚。終日環繞在我周遭的青山、綠樹、農舍、修篁,我都給予它們一分深厚的情感,因為這些都是我繪畫中鮮活的題材。對景寫照是我必修的課程,田園逸趣是我藝術表達的情懷。」所以藝術界的朋友們,也常稱他是「潛修自勵,苦學有成」的田園藝術家。李轂摩的畫風幾經數度蛻變,由於受到現代繪畫蓬勃興起的影響,接觸許多不同於傳統流派的繪畫作品及理論,開始自覺性的跳脫傳統題材技法的限制,在生活中取材,逐漸從傳統國畫中走出一條新路。

[本頁圖]
1979 年,畫家席德進(1923-1981)描繪李轂摩肖像的速寫。

[左頁圖]
李轂摩,〈鄉音〉(局部),1982,紙、彩墨,87×68cm。

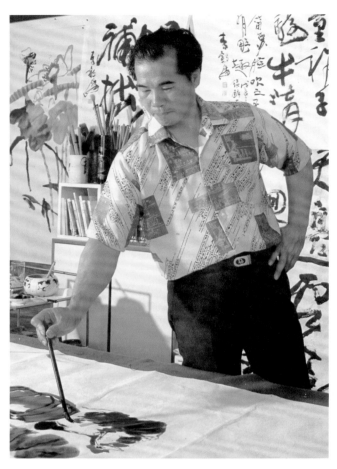

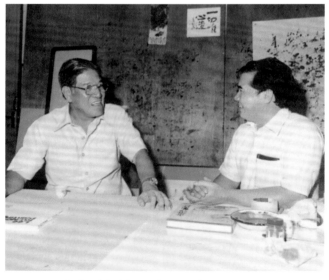

寫生造境鄉土情

李轂摩出身於山野農家，對天地萬物持有著謝天惜物的心境，對周遭環境中的草木萬象有其獨到而細膩的觀察、並賦予天機靈性的看待，這樣的情感淋漓盡致的呈現於其田園野趣的創作之中。

1980 年秋月作〈清境農場〉，記遊所見牧場一角，寫草坡牛群牧閒風光。1984年夏作〈旭日〉，雲山朝氣寫生得趣。

1980年李轂摩四十歲，作品獲邀參加新加坡舉辦的「現代水墨畫大展」聯展，亦獲邀請參加韓國舉行之「中國現代作家東洋畫展」聯展，以及在東京舉辦的「第16回亞細亞美展」聯合展覽，以及在加拿大京城舉行的「中華民國青年書畫展」等多項國際性的邀請聯展。而其個人作品則在高雄市立社會教育館及《臺灣新聞報》畫廊同時舉辦書畫個展。次年李轂摩在日本奈良文化會館舉行「李轂摩的書畫」個展。

李轂摩的書法、繪畫成就，均卓有盛譽，當他拿起畫筆，在畫紙上揮灑時，那種自如、專注的神態，就充分流露出他對藝術的自信與熱愛。而其待人坦誠熱情好客也是出名的。其交遊廣泛知交無數，不二齋彷若遠離塵囂的一處淨土，「門雖設而常開」，散發著一股吸引人的魅力，大家紛來相會，南北各路藝文人士常以李家作為聚會場所，

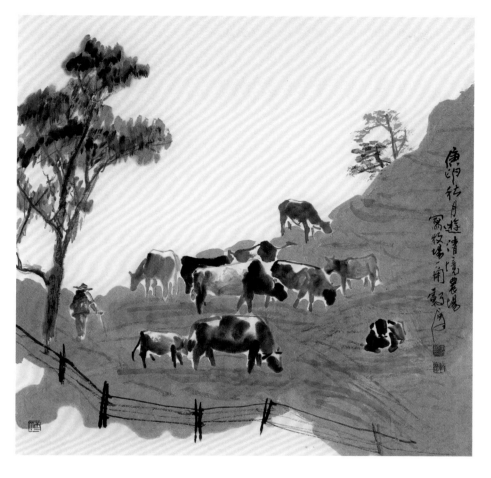

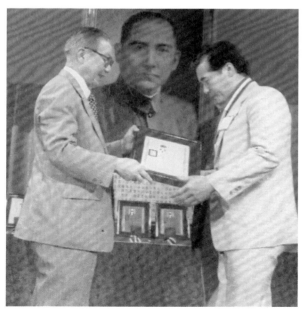

大家品茗暢談到深夜是常事。

　　1981年夏畫〈過不慣都市生活的人〉（P.54左
圖），寫山村風景，施以墨彩大塊層疊，再加
補樹點景而成。暮春之初寫立於屋脊瓦上回
眸之貓，題為〈鎮宅平安〉（P.55），同一年夏
作〈公寓〉（P.54右圖）記：「東方欲曉莫道君行
早」，畫的是三層籠中雞鴨鵝探頭初見朝日之
趣。題為〈鄉音〉（P.50）之作，是以火雞入畫。

　　1983年李轂摩四十三歲時，以其書畫創作
表現傑出，榮獲中國文藝獎章（中國文藝協會
主辦）。李轂摩的繪畫一向秉持平實的創作理

念，從早期的傳統描稿、臨摹，到中年以後的創作寫生；從日常庶民生活的即興取材，到中華傳統文人風格、詩詞文學的融會與創新，所有創作上的嘗試與努力，無不希望能更貼近群眾的生活。他認為：

> 藝術與生活原本就應緊密相互結合。有時作畫七分，留三分給觀眾咀嚼回味；書法雖草至龍飛鳳舞，也務必讓人看懂內容。藝術手法百花齊放、新舊雜陳，境界高低，見仁見智，並無誰是誰非的問題。但是生活化的優秀作品，更能使人賞心悅目、怡情悅性，則是我一向的創作主張。

而李轂摩書畫兼修、相互交融，以畫成書，以書入畫的創作表現形式，讓書畫相得益彰，尤其獨具特色。

1984年歲始，李轂摩讀蘇軾豐樂亭記法帖，有感作之〈評古〉記「筆下三位評古者皆是東坡以後人。」畫面中有大面積的碑帖，三位老者立前賞讀碑文，立意構思獨有生發，布局與筆墨皆得化境。同樣是碑拓表

[左頁 左圖]
李轂摩，〈過不慣都市生活的人〉，1981，紙、彩墨，114×45cm。

[左頁 右圖]
李轂摩，〈公寓〉，1981，紙、彩墨，113×40cm。

李轂摩，〈鎮宅平安〉，1981，紙、彩墨，114×46cm。

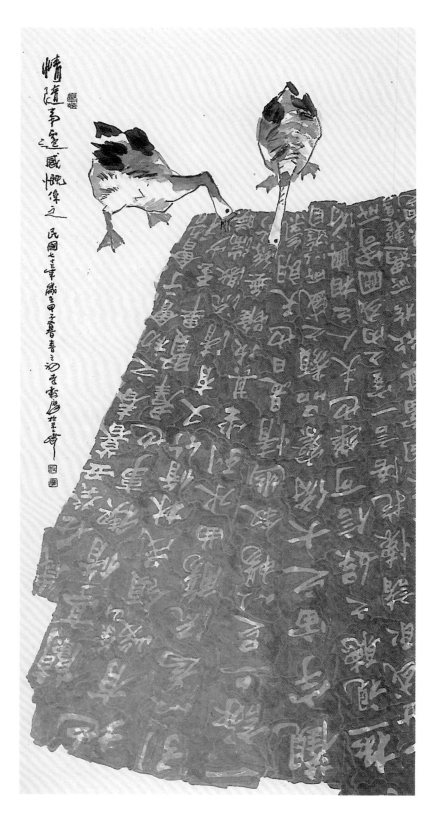

現的，尚有同年暮春之初所作的〈情隨事遷感慨係之〉，以反視形式表現二鵝觀賞王羲之蘭亭序的拓碑文，再造悠揚別境。其後1988年秋初所作〈如是我聞〉，也是同此意念手法所表現的別境新構。

李毅摩作畫並非止於畫景，更多是在寫境，畫中有話，另有寓意寄情思。1984年歲首作〈種竹成林〉，「白石翁云，十年種樹成林易，畫樹成林一輩難。余寫竹亦有感於斯言也。」另作〈少言多行〉，用意於石塊上緩緩前行的蝸牛，筆墨構圖均臻卓妙。

春初寫貓吃魚而飾以月曆，是為「有餘」之作。夏作〈三更知音・壁虎〉，記：「昨晚作畫過子夜，紙窗砰砰作響，原來是雙虎為覓食奔走四方，余未敢驚擾，熄燈睡了。」以生活遣興入畫圖。另作〈知止〉（P.59上圖），記：「富貴分定即莫強求，或若強求必有後憂。」藉著岩上分立散置的七隻小雞，意欲捕蜂而臨崖知止，畫面非常生

[左頁圖]
李轂摩，
〈情隨事遷感慨係之〉，1984，
紙、彩墨，162×66cm。

李轂摩，〈如是我聞〉，1988，
紙、墨，121×121cm。

李轂摩，〈種竹成林〉，1984，
紙、墨，120×120cm。

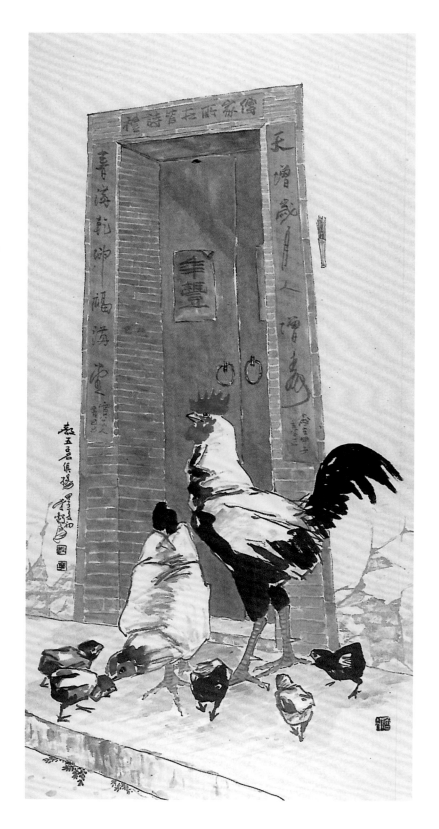

動，寓意深遠而逸趣盎然。再有〈弄雞公〉，描寫俗話「草蜢仔弄雞公」的景象，二者相互對峙的形態曼妙而表情生動，筆精墨妙悠然傳神。

　　李轂摩的作品本於寫生再加意造，而表達的常是景中情、畫外意。如其〈教五子名俱揚〉，寫村屋門前雞之雙親五子的全家福，取景布局靈動出色，筆墨功夫相當精到。同時所作〈瓜棚雞語〉，記：「話說澎湖絲瓜生來有十瓣，與閩南人說『嘮叨』同音，所以澎湖絲瓜除了好吃外，還可形容一個人喋喋不休。前年遊澎湖親眼看到瓜棚下的小雞，話也特別多呢，奈何！」自然散發出其妙悟與諧趣。

李轂摩，〈教五子名俱揚〉，1984，
紙、彩墨，162×66cm。

[右頁上圖]
李轂摩，〈知止〉，1984，紙、彩墨，
66×134cm。

[右頁下圖]
李轂摩，〈瓜棚雞語〉，1984，紙、彩墨，
49×55cm。

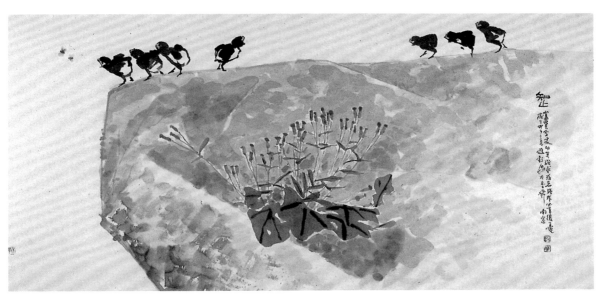

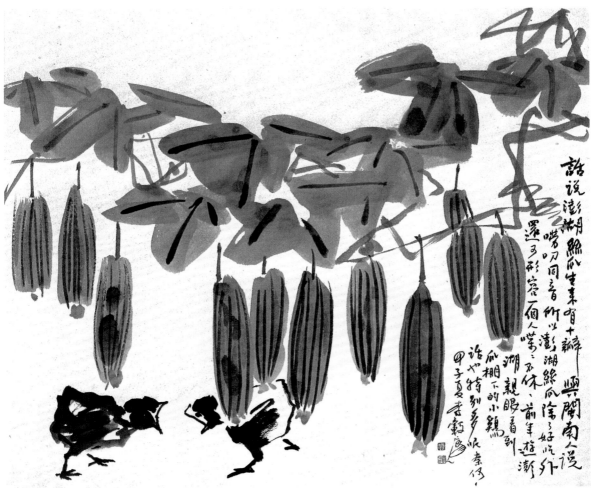

通化古法成新吾

1984年李轂摩於臺北市敦煌藝術中心舉辦「李轂摩書畫」個展，並參加臺北市敦煌藝術中心主辦「茲土有情巡迴展」邀請聯展。省立新竹社教館舉辦「李轂摩書畫個展」於新竹市。

李轂摩年輕時即善作民俗傳統人物畫，工寫皆善，1983年所作〈應無所住〉（P.62左圖）為達摩造像，篆題「應無所住而生其心」，筆墨揮灑，傳神生動。1984年甲子春時，以白描單彩作〈水月觀音〉，記：「南無過去正法明，如來現前觀世音菩薩……」夏日值魁斗星君聖誕，又沐手恭繪〈魁斗星君〉（P.62右圖），記：「非人也，有一斗之才為天下魁。」以朱筆鉤寫所成。1985年春

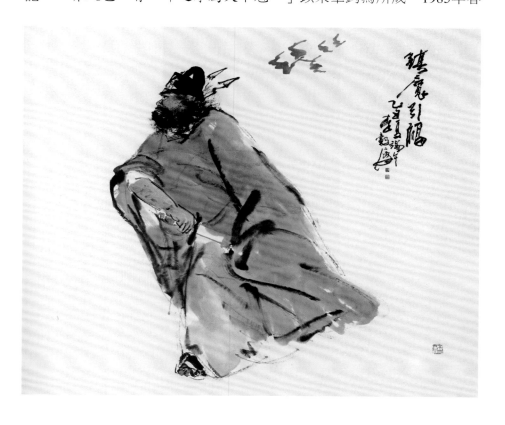

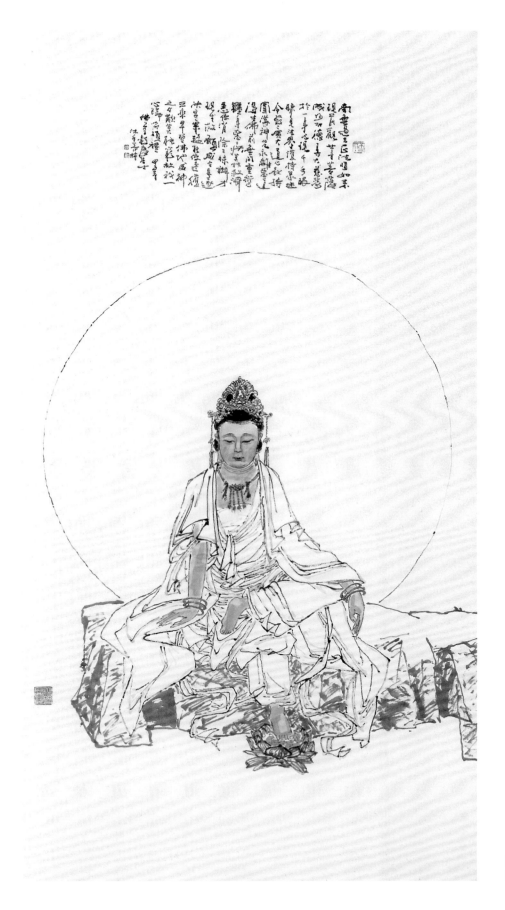

李轂摩，〈水月觀音〉，1984，
紙、彩墨，136×70cm。

首再畫鍾馗〈得福圖〉，5月端午前一日作鍾馗除妖降蝠之〈鎮魔引福〉（P.60下圖）等一系列的鍾馗人物畫。與其後作〈南無觀世音菩薩〉，都可見其民俗傳統人物造像的表現功夫。

1985年《李轂摩書畫輯》小冊自刊出版，並轉載去歲在《光華畫報》刊登的〈拙樸自然，摯情流露：不二齋主人李轂摩的生活與藝術〉專文報導。李轂摩於傳統書畫築基，博覽古今經典妙蹟，由個人的慧心

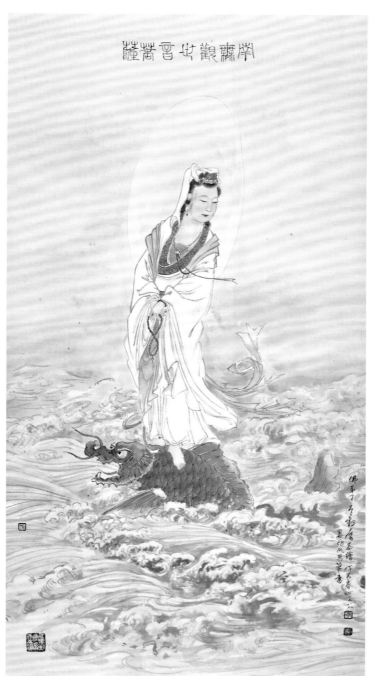

南無觀世音菩薩

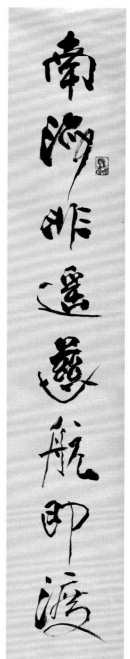

李轂摩，〈南無觀世音菩薩〉，
1988，紙、彩墨，
108×56.5cm。

李轂摩，〈南海非遙慈航即渡
西方自在法界皆春〉，2020，
書法對聯，106×20cm×2。

妙悟而能綜合活用、別出機杼，回顧其半世紀的書畫歲月，從山村小牧童到望重藝壇的大畫家，過程艱苦、孤獨，也有肯定與掌聲，終是一位自創有成的傑出書畫家，普受讚譽。

是年春初的〈群鵝訪羲之〉(P.64上圖)，畫意敘述：「雲淡風清的日子，從半畝方塘，繞經小竹林，過了山丘與流水小橋，一路無邊光景，美不勝收，專誠拜訪摯友羲之先生。」是其擬意造境的經典創作，生活

李轂摩，〈群鵝訪羲之〉，
1985，紙、彩墨，
70×136cm。

李轂摩，〈戲迷〉，1985，
紙、彩墨，70×87cm。

雅玩的隨興小品。

　　李轂摩的繪畫創作常是源自生活環境的景象，是在表達對於事物的感思。其於1985年夏初所作〈戲迷〉題記：「今日酬神野臺戲，已敵不住家家電視機，戲碼一萬三千四，一人觀賞不足奇。」，以及〈看戲〉記：「兒孫在外無牽掛，看場野臺戲逍遙。三十年前酬神戲，小販雲集

觀眾多，豈知今日社會已轉變，演員多於看戲人。」對於民間野臺戲因時代變遷而受影響的情況，有所觀察與感想。二幅作品取景面向不同，但皆以伴坐腳踏車的觀戲老農為主，在畫面布局與筆墨色彩上都有巧妙精到的表現。

1985年夏仲之初李轂摩所作〈手說眼聽〉，題記：「遠在三百年前苦瓜和尚就說古人未立法之先，不知古人法何法，古人既立法之後，便不容今人出古法，千百年來。遂使今之人不能出一頭地也，師古人之跡而不師古人之心，宜其不能一出頭地，也冤哉。清湘道人就這樣一語道破了藝術工作者的創作精神與自由的態度。另外大滌子又集了陸放翁句書一聯，憤慨的說：未應湖海無豪士，長恨乾坤有腐儒。這種推陳出新的觀念，真令人激賞，是值得學習的古訓。民初徐悲鴻的獨持偏見，一意獨行，也應是

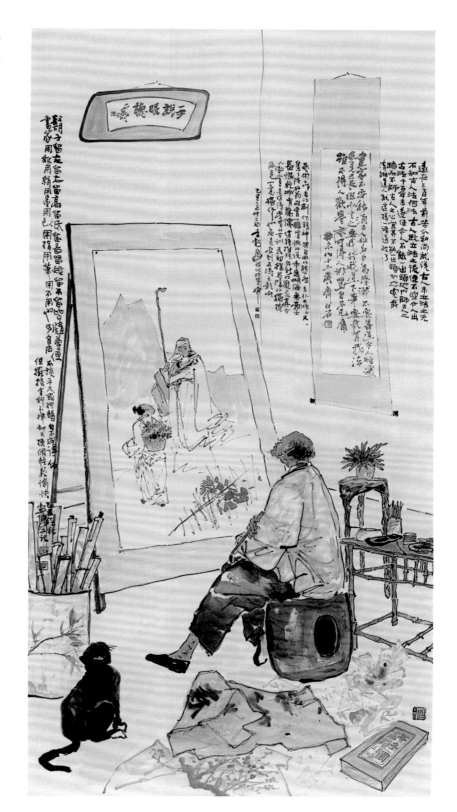

受到石濤之影響。」所記是他對石濤畫語錄的心得，要師古人之心，而非止於師古人之跡，此作說明作畫要能通化古法，而非師法古人作品、更進一步創造新的自我表現。他再於深秋補記：「鬍子留左留右、留高留低、留長留短、留不留皆隨尊便，畫家用紙用絹、用墨用色，用指用筆，用不用也可自由。不談平仄或押韻，自不成詩體，但擺掉金科玉律，抑可換個輕鬆愉快。」主要表達的，是對於繪畫詩文創作不拘定法，自可無法而法的感悟。

李轂摩質樸自然的個性，與書畫齊名，是國內具有盛名的鄉土畫家。他留著小平頭，身材適中，給人的第一印象是滿溫厚樸實的莊稼人，一般未曉是個會畫畫寫書法的藝術家。李轂摩於1985年夏記：「有人問我，四、五十歲了，怎麼還是這樣土氣。他怎知道井底的生活過得安逸，自在快樂沒有人能跟我相比。白天裡，我可以從陽光照射的不同角度，推算出年、月、日、時，何止四季；到了晚上，習慣的看看移過我天空的月亮、星星，幾更更鼓，便都響亮在我心裡。有時候蚊子也會

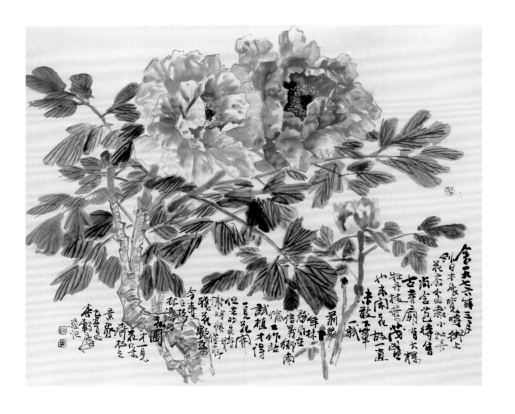

李轂摩，〈牡丹圖〉，1985，紙、彩墨，121×121cm。

來問訊，告訴我們許多大海發生的消息。是否有人願意，辦個簡單的移民手續，跳下來跟我們做個好鄰居，共享人間淨土樂趣。請大家告訴大家，我有這點點情意。乙丑夏端午後五日李轂摩並記於井底不二齋。」可知，他是非常自足於安居樂道的不二齋生活。

　　鄉居田園多見草木伴禽鳥，故得時常取資潤筆墨。1985年夏日作花卉寫生〈牡丹圖〉，記：「余一九七六年三月到日本展覽時，街上花店盆栽小牡丹尚含苞待售，古寺廟有大棵牡丹，枝葉茂盛也未開花，故一直未敢下筆一試。前幾年林務局在信義鄉南偏工作站試植，才得一見花開，但去的是將謝時候，僅存殘花數朵。今春在杉林溪的花圃，才一見花朵齊放之景象。」享受寫生之樂趣。又有庭園寫生香蕉樹上二鳥對唱的〈蕉林小鳥〉，記：「東方既白，蕉間小鳥喚我早起。」確實田園畫師是生活。

　　他以造化為師，在大自然中采風作畫是平常事，而其觀物取境亦多

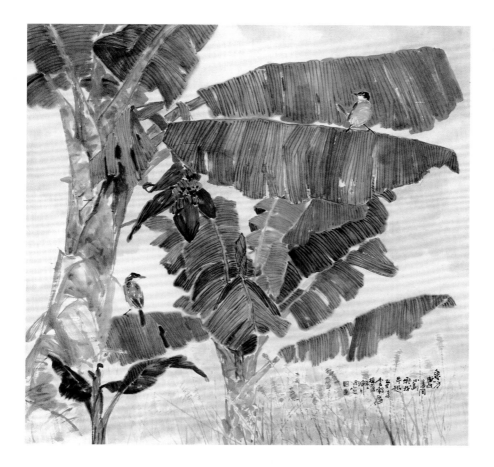

李轂摩，〈蕉林小鳥〉，1985，紙、彩墨，121×121cm。

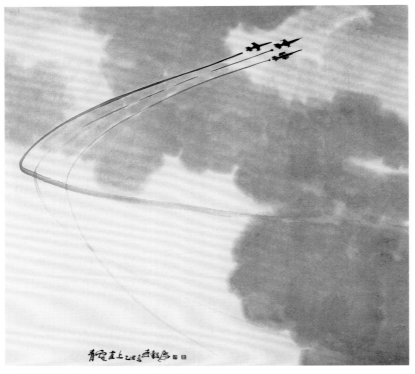

尋常之外，所作〈凌雲〉是畫屋頂鴿舍有鴿群紛飛雲空之風景，以及〈青雲直上〉描寫三架噴射戰鬥機旋奔雲空之景象，創作立意及取景構成皆別出心裁。亦有村居溪流而鳥雀滿雲空的〈鄉間合唱團〉風景寫生，再如〈在山泉水清〉記：「炎熱的夏天午後，洗個涼澡，賞心樂事。」寫生山野一角，在泉溪中有雙鳥戲水的逸趣。並有記遊歸來〈杉林溪青龍瀑布〉寫生之作。

1985年李轂摩四十五歲時，在高雄市立中正文化中心舉辦「李轂摩書畫」個展，同時在高雄市金陵藝術中心首次舉行彩瓷個展。是年11月，臺中市立文化中心慶祝成立兩周年特別邀請他舉辦「李轂摩書畫展」個展，同時《李轂摩書畫集（二）》自刊出版問世，收錄其近年來努力的成果。所謂「筆墨不隨時俯仰．心胸自得古風流」藝術創作觀，正是自我省思與感悟的

李轂摩，〈在山泉水清〉，
1985，紙、彩墨，
70×83cm。

心得。1987年李轂摩在高雄市立社會教育館舉辦「李轂摩書畫」個展。

感悟天地訴心曲

　　不二齋主人李轂摩的生活別有洞天而藝術是自成一格。當時李轂摩已是國內有名的水墨畫家，平時終年蟄居鄉間，成日與田野為伍，書畫具質樸、自然之美，而其性情也是質樸自然的，充滿赤子之忱，與他交遊者莫不深受吸引，甚喜成為座上賓，一同把「茶」言歡。走進「不二齋」畫室，舉目所見，全是主人的書畫作品。室內的布置十分別緻，空氣中瀰漫著淡淡的茶香。客廳中懸掛著他寫的一幅〈醒世歌〉：「紅塵白浪兩茫茫，忍辱柔和是妙方，到處隨緣延歲月，終身安分度時

[左頁上圖]
李轂摩，〈青雲直上〉，1985，
紙、墨，62×58cm。

[左頁下圖]
李轂摩，〈杉林溪青龍瀑布〉，
1985，紙、水墨，
120×120cm。

69

李轂摩，
〈如學大禪師法相〉，
1988，紙、彩墨，
90x55cm，
臺北市法光寺典藏。

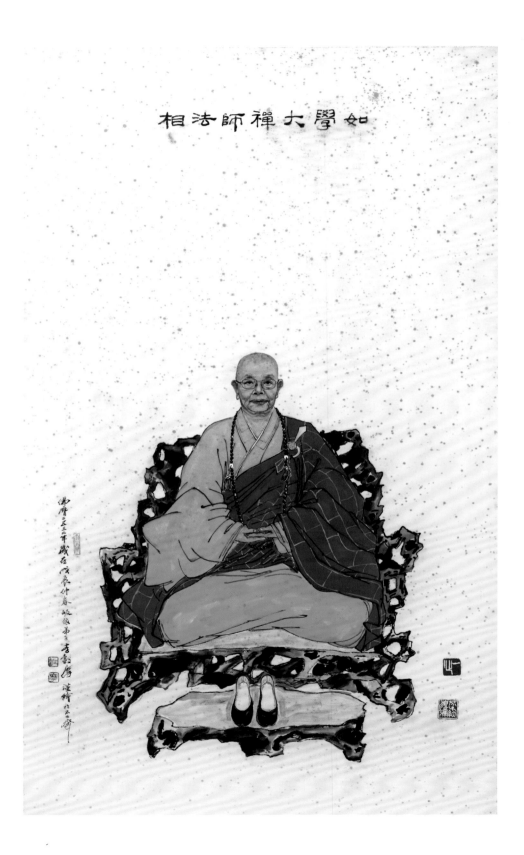

相法師禪大學如

[右頁圖]
李轂摩，〈渾沌貴天成〉，
1988，紙、彩墨，
210×90cm。

光。」隔壁起居間的牆上另有一幅對聯寫著：「方寸自有樂地，平生不在意多」，和〈醒世歌〉相互呼應，清楚傳達了畫室主人淡泊自得的生活哲學。1988年戊辰仲春，佛門皈依弟子李轂摩恭繪〈如學大禪師法相〉，雍容大度，肅穆莊嚴。

藝術創作的過程，有辛苦，也有掌聲，而所有的榮耀要與親愛的人分享。他一直以最虔誠的心對已逝的雙親表達無限感恩之意：「在經濟不好的情況下，沒有阻止其遠出家門學畫的初衷，始終無怨無悔，扶持資助去走自己喜歡的路，即使跌倒了也能再站起來。」1988年10月他說：「近四五年來，因先父母相繼辭世，我一直守護這小鎮——草屯、守著不二齋——畫室，未曾出遠門。偶有知音朋友光臨話舊品茗，是最大的賞心樂事。我對自己作畫的沉思，就像是小和尚急著開悟似的修持著禮佛參禪的功夫。可惜我天資不敏，自認雖努力有餘尚覺心力不足。」那時常在思索的是藝術傳承貴存自我的道理。

1988年歲首李轂摩作〈渾沌貴天成〉，並記：「借悲鴻之筆寫花貓，取白石翁雙魚寄遠及萬年青補其餘。東挪西借，強以成幅作品也，已到無

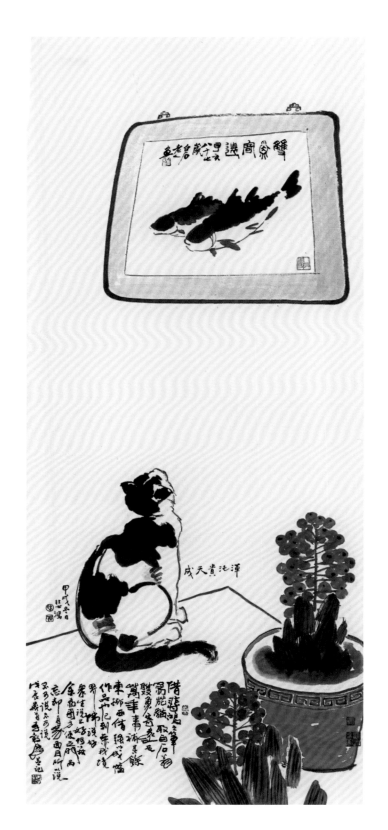

我境界。佛說好，眾生說不好，何以故，余為圖方便之門，而忘卻自家面目，所以說，不可說，不可說。」是挪用成新構的表現手法。嗣於夏末作〈鳥〉（賞畫），記：「窗外一雙白頭翁，爭看窗裡一幅白石畫。白石翁曾寫白頭翁，白頭翁卻不識白石翁。頻說屋外枇杷滿園，怎麼屋內會有枇杷上壁間。」這種法前賢而再生妙構之作，其實都是構思別出心裁的創作表現。

　　李轂摩從水墨畫的研究中，發現書法與繪畫有諸多相通之處，無論筆法與意趣，都有異曲同工之妙；而從書法的研習中，又理解到怒猊、

李轂摩，〈鳥〉（賞畫），
1988，紙、彩墨，
57×68cm。

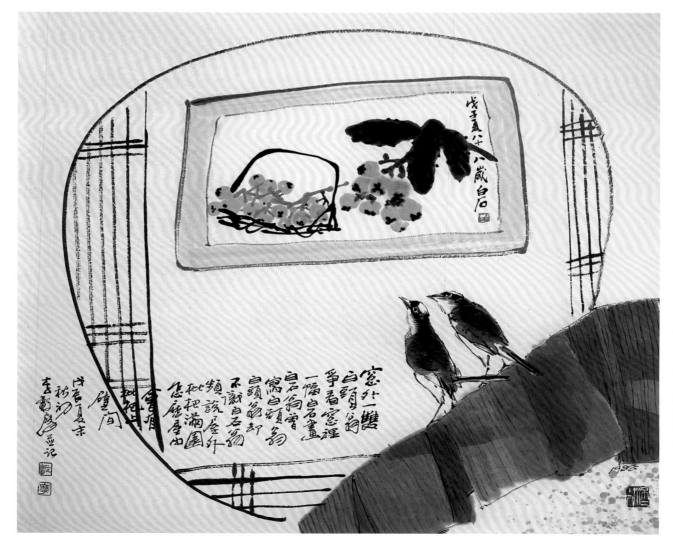

抉石、渴驥、奔泉等運筆的內涵,將其融於畫中,書畫合參獲益良多。又從閱讀唐宋詩詞裡,體認到其中孕育著的禪境,以及詩人放浪形骸與縱情豁達的性情,正是水墨畫創作的泉源。因此他認為一位水墨畫家,應具備詩、書、畫、金石等學的素養,以及超然高舉的人品。這事確實不易,難怪白石老人曾刻一方「老夫也在皮毛類」的印章自喻。李轂摩深切體認到,藝術創作原本就是一條永無盡頭的路,作品也似乎永無成熟的一天,在這條漫長的道路上,只能默默的永無休止地向前邁進。

　　1988年所作〈言多必失〉,言:「不必說而說就是多說,定有失誤。不當說而說這是瞎說,小心惹是非。」此作題旨是在譬喻事理分寸,所述的正是自有我在的創作觀。後於1991年夏初作〈歌唱〉,晨光微暈優遊清逸,純真靜賞愛不釋手。神情開朗淺聲低唱,高歌長鳴悠揚悅耳。那是「每天叫我早起的畫眉鳥」。

　　是年初秋於柴門僻巷平常居,作〈有事心神雄健　無事神仙作伴〉(P.74)記:「檳榔煙用途大,提親送禮,排難解紛,社會做公親,友

李轂摩,〈言多必失〉,1988,紙、彩墨,53×96cm

誼的橋樑，靈感的源泉。忙來時提神醒腦，閒來時神仙作伴。只嫌過量，有礙健康，莫貪口福。有時作畫苦無新材，未免東拉西扯一番。」作品立意構成布局與筆墨功夫都非常傑出，畫中有話，是世俗生活中的事實呈現。那年所作〈小鎮曉歌〉，是草屯鎮寫生的風景畫，借景說事喻心境。

李轂摩對繪畫始終抱著中西畫學兼容並蓄的觀念。雖然自己畫得是中國畫，但對於西畫及現代畫的觀賞，不但有極大的喜好，更有一探究竟的雄心。自認為只有這樣才能使作品與時代結合在一起。同時也關心著自己生活四周的事與物，在生活的每一角落裡，都有俯拾皆得的繪畫

李轂摩，〈有事心神雄健無事神仙作伴〉，1988，紙、彩墨，59×68cm。

好題材，對世間萬象的採擷傾訴，會覺得這世界無處不美，是造物者的特別垂愛，使其得天獨厚，能體會到人世間原本充滿著的無限溫馨與親切。所以總是珍惜著每一分一秒的寶貴時光，信守著勤能補拙的原則，面對廣闊的藝術新天地，面對充滿希望的未來，他願付出所有的心力，終生為藝術奉獻。

李轂摩中歲頗好道，長期在南投藍田書院文昌祠當義工，是藝術工作之外最大的樂趣。在那裡可與古聖先賢神遊，南投堡的書聲縈繞著整個書院，傳統詩的吟唱隨時迴盪在耳邊。詩是無形的畫，畫是有形的詩。在此詩畫意境融合，默默發揮民間教化的偉大力量。

李轂摩，〈小鎮曉歌〉，1988，紙、彩墨，55×68cm。

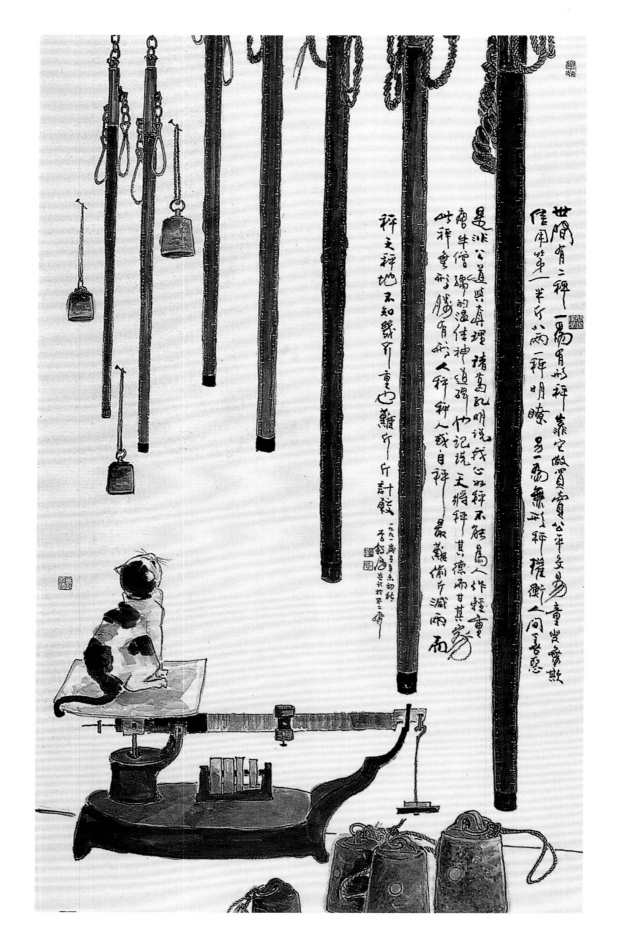

世間有二秤 一為扴秤 靠它做買賣貪公平交易 童叟無欺 信用第一 半斤八兩一秤明瞭 另一為無形秤 權衡一問善惡

秤天秤地 不知幾斤重 難斤一斤計較

是非公道與真理 諸為孔明說 我心如秤 不能為人作輕重 盡平愛人 心記說主將秤其德 而甘其善 此秤重利勝 有利人或自秤 一秤最難偷斤減兩而

一九九零歲夏日東初村 李錫海 遊戲於不二齋

4.

筆精墨妙參悟天機

李轂摩的不二齋，也叫柴門僻巷平常居，其住屋窗外植蕉數棵，早晚有幽禽相訪，鳥兒高歌思想起，配上瀟瀟蕉葉聲，節奏甚佳，頗為入畫。田野生活樸質自然，鶯啼日暖花開，夏涼荷蔭鴛鴦，而其書畫創作主要是生活逸興的映現，對周遭事物的關注與採擷。

在不二齋，一杯茶，一陣笑談間，李轂摩獨有的人生哲理自然流露，與其充滿生活感，融古鑄今的創作相互輝映，展現了「以小見大」與「借物喻情」的幽默風趣，亦莊亦諧，開創書畫藝術的自我新風神意。

[本頁圖] 1996 年，李轂摩於臺灣省立美術館舉辦個展時留影。
[左頁圖] 李轂摩，〈我心如秤〉（局部），1991，紙、彩墨，212×91cm。

傳統文心創新境

1988年李轂摩四十八歲時，參加臺灣省立美術館開館大展邀請聯展、美國加州埃及博物館舉辦「中華民國當代藝術創作展」聯展，又於臺北福華沙龍舉辦「彩瓷書畫四人聯展」。是年11月，適值臺中市立文化中心五周年館慶，特舉辦「李轂摩書畫展」特邀個展。展出百餘件水墨畫作外，另有五年來在臺北土城瓷揚窯所彩繪陶瓷的數十件彩瓷作品，其作品專輯《李轂摩書畫集（三）》自刊出版。1989年李轂摩往舊金山、巴黎參加「海華藝術季三人聯展」。次年（1990）亦前往日本名古屋丸榮畫廊舉辦書畫個展。

家住半畝方塘畔，鳥語花香是李轂摩經常採擷的畫興泉源。1988年夏初作〈蕉蔭結夏〉寫香蕉樹上雙鳥吟，記：「窗宜蕉雨

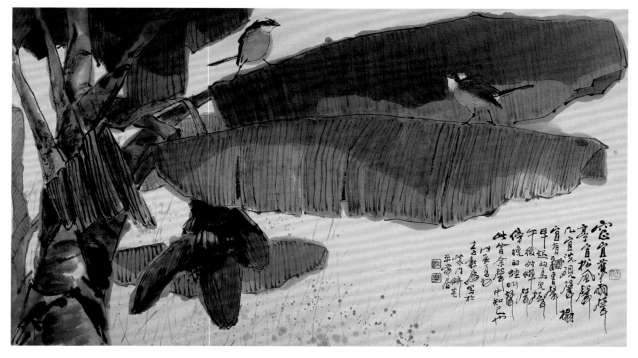

聲，亭宜松風聲。几宜洗硯聲，榻宜有翻書聲。早起的鳥兒聲，午後的蟬聲，傍晚的蛙叫聲，此皆余聲中知己也。」是誰多事種芭蕉，早也瀟瀟，晚也瀟瀟，鳥聲、蟬鳴、蛙聲，皆已慣聽成知音，是他對田野生活悅聞天籟的描述。他在1995年作的〈天韻瀟瀟〉，記：「農家種蕉圖收成，豈知另有天韻瀟瀟聲。幽禽不諳農家事，卻懂風過雨來嘈嘈切切聲。」在1991年夏作〈綠上窗紗〉，寫蕉林雙鳥鳴唱之作極為絕妙，映現的都是蕉園鳥鳴風雨聲的情趣生活。

李轂摩的鄉居生活時以畫遣興，隨處采風多得逸趣。1991年春初作燕嬉竹林蕭森所成〈春竹干雲〉，記：「十日春寒不出門，階前新竹超

李轂摩，〈春竹干雲〉，1991，紙、水墨，70×70cm。

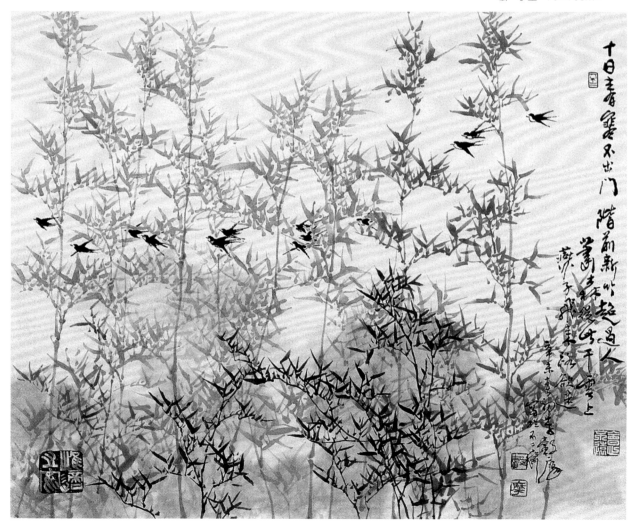

【 李轂摩的彩瓷書畫 】

李轂摩的陶瓷彩繪刻畫作品也有相當優異的創作表現。他自1984年春天起，經常前往臺北縣土城山上的瓷揚窯，持續從事彩瓷書畫創作好幾年。他在彩瓷、陶瓶上面或刻或寫的創作，結合其擅長之書、畫、金石篆刻，成為創作力揮灑的另一空間。他用釉彩作畫得心應手，對釉料的性質、陶瓷坯模造型的變化，都能駕輕就熟掌握趣韻，有時是在瓷土上精雕細琢的刻畫，或是懸腕使刀恣意揮灑、膽大心細的表現，在陶瓷土器上充分表達自己的創意。

李轂摩，〈茶味詩情〉，2001，陶瓷彩繪，高 12cm。

李轂摩，〈自己譜曲自己唱〉，2002，陶瓷彩繪，高 36cm。

李轂摩，〈種瓜得瓜〉，1998，陶瓷彩繪，高 19cm。

李轂摩，〈夫唱婦隨〉，2002，陶瓷彩繪，高 22cm。

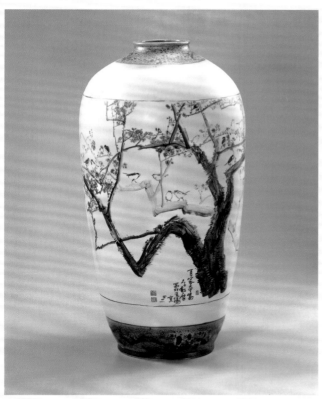

李轂摩，〈百家爭鳴〉，2001，陶瓷彩繪，高 90cm。

李轂摩，〈閨房記趣〉，2001，陶瓷彩繪，高 59cm。

李轂摩，〈小蜜蜂忙做工〉，2001，陶瓷彩繪，高 56cm。

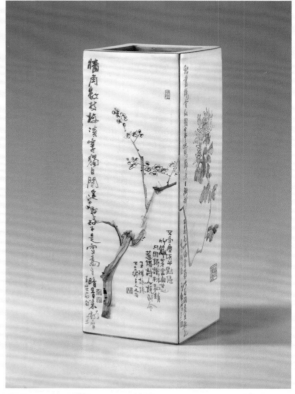

李轂摩，〈四君子〉，2001，陶瓷彩繪，高 57cm。

過人。蕭森從此干雲上,燕子飛來路欲迷。」畫境得意,惟適之安。再作燕歸來,寫雨後春筍干雲去,堂前梁上燕歸來,景致怡人。再如,荷塘春意鴛鴦雙棲、枝上鵲影雙喜映朝暉,葉綠鳥吟日日春,蜻蜓相伴荷池之詩,群鳥立枝數點梅花天地心,雙鳥同棲月桃花開時,池上翠鳥相看兩不厭,春江水暖雙鴨優游等,都是其所樂寫入畫的題材。

　　畫雞、畫雞群生活,是李轂摩素來善取入畫的題材,在1985年及1988年均有百雞大作,1991年,李轂摩作〈百吉圖〉橫幅鉅製,題記:「雞有文武勇仁信五德。韓詩外傳云:君獨不見夫雞乎,首戴冠者

李轂摩,〈百吉圖〉,1991,
紙、彩墨,145×365cm。

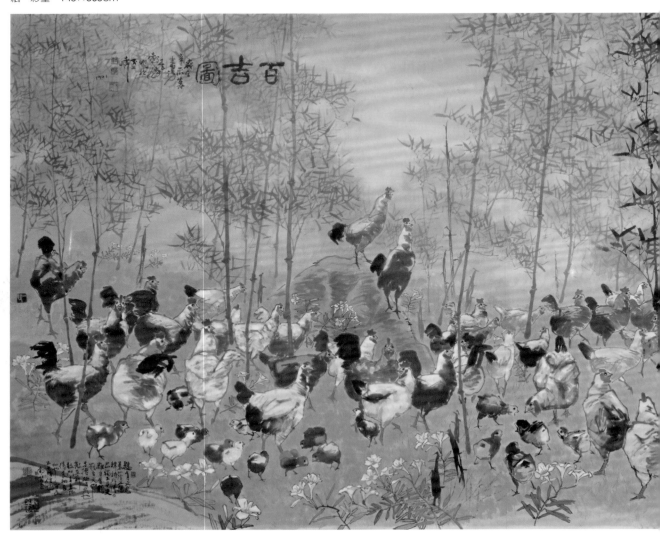

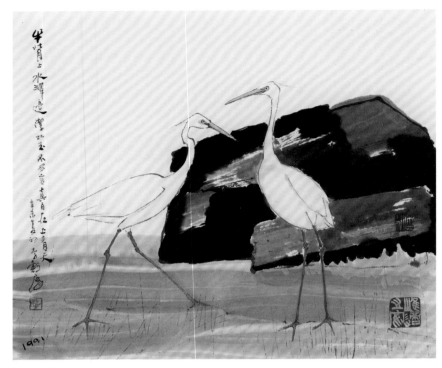

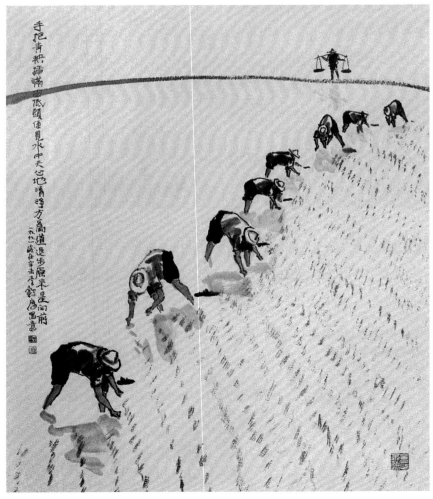

文也，足搏距者武也，敵在前敢鬥者勇也，得食相告仁也，守夜不失時信也。」百吉圖寫成後，2001年夏展圖自視，畫外之意趣固祥瑞有徵，而百雞神采依舊風發，為使圖面更具絪縕有致，興來又以石青、石綠、花青等調墨略作渲染，便覺氣韻渾厚許多，並於樂山草堂補述：「學畫者要日新而月進，余資不敏，每作一畫必審視再三，而多所未致周詳，有時隔三兩年又再添筆賦彩習以為常。」他是時時省思再調整，持恆以赴是精益求精的態度。

1991年夏初畫鷺鷥對語的〈自由自在〉，記題：「牛背上，水澤邊。潔如玉，不多言。真自在，上青天。」細線粗畫交互縱橫乘興快寫，筆墨靈巧、忘形得意多自在。而其於村野生活所見農夫插秧〈退步原來是向前〉，郊原歸牧的〈野

趣〉，都是很精彩的作品。1991年秋，李轂摩往北京參加海峽兩岸文化交流座談會，歸來，對於鄰家阿婆常說的，牛牽到北京也是牛，特別有感受，記：「少年失學老荒唐，新知舊識笑我狂。筆墨糊塗無一是，自書自畫不成章。我少時愚頑，老來依舊不敏，書此自嘲。」他的書畫創作是在日常生活中持恆勵行。

對於生活中的情事有感，寫物述情也是李轂摩特有的創作表現手法。1991年初秋作〈我心如秤〉(P.76)，記：「世間有二秤，一為有形秤，靠它做買賣，公平交易，童叟無欺，信用第一，半斤八兩，一秤明瞭；另一為無形秤，權衡人間善惡、是非公道與真理。諸葛孔明說，我心如秤，不能為人作輕重。唐牛僧孺的溫佶神道碑也記說，天將秤其德而甘其家，此秤無形勝有形。人秤秤人或自秤，最難偷斤減兩，而秤天秤地不知幾斤重，

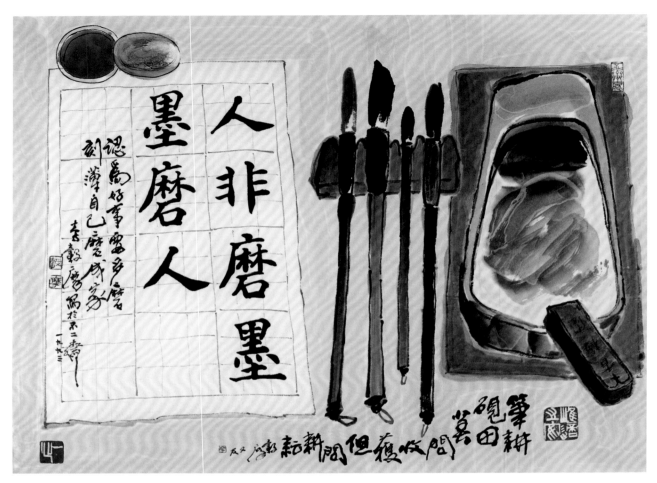

李轂摩，〈磨墨人〉，1993，
紙、彩墨，56×69cm。

也難斤斤計較。」此一畫作的取材立意別開蹊徑，寓義高遠，而布局取勢
經營構成，更是心眼自在別開新局，秉承文人繪畫思想而多有自得。後
記：「處世如秤，物非兩得其平不可。遇事先替人想想再定作法，庶幾近
情合理。」其畫物繪形固得諸秤外貌風神，但取材立意多寓事理警世之
旨。

　　1991年李轂摩在臺北市有熊氏畫廊舉辦「李轂摩書畫」個展，又在臺
中市立文化中心舉辦「李轂摩書畫」個展於大墩藝廊，《李轂摩作品選
輯（四）》自刊出版。次年並應南投縣立文化中心成立十周年之邀請盛大
舉辦「李轂摩書畫個展」，展出甚多精彩作品。

　　當時生活就是藝術，而書畫創作即生活，見聞事物也都移入筆墨中。

李轂摩，〈雲淡風輕近午天〉，
1993，紙、彩墨，
58×67cm。

寫鄉居舊舍的，雞鳴群旺百吉千祥。〈母雞將生蛋的喜訊告訴大家〉，
是鄉村生活令人懷念的美景。另外有〈墨磨人〉，「認為好事要多磨，
刻薄自己磨成家。」筆耕硯田，莫問收穫，但問耕耘。是其省悟感思。

　　李轂摩是時所作甚多新構佳作，〈雙鷺〉窺得天然野趣，水蠟燭潤
邊生，白鷺鷥忙覓食，借其境入畫中。〈雲淡風輕近午天〉是畫野花草
原上挺立、雙犬映晴空。皆為田園生活賞眼遊心之所得。

會心不遠盡在我

　　李轂摩1993年〈溪頭日記〉（P.88），記：「秋高氣爽的日子，平地還

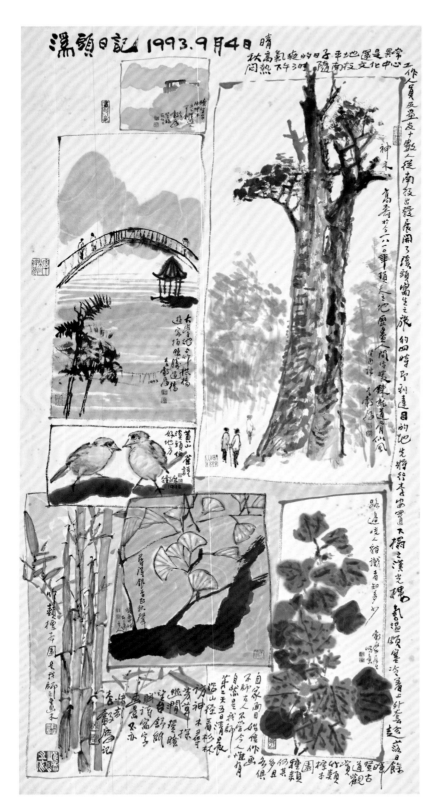

是異常悶熱，下午三時隨南投文化中心工作人員及畫友十數人，從南投出發，展開了溪頭寫生之旅，約四時即到達目的地。先將行李安置下榻之漢光樓，氣溫頗寒冷，著上外套，趁落日餘暉登古道，觀賞竹類標本園，種類何其多，且各俱自家面目。始信作畫不師古人、不學今人，惟有自然是我師。第二天五日清晨，沿山徑看杉林訪神木，尋芳草探幽澗，登瞭望臺，舒紙賦詩寫字畫景，不亦快哉。」旅遊寫生師造化，向大自然學習有得，實為快事。

同時又作〈牽牛上樹〉，俗語所說，牽著牛到樹上去，譬喻是不可能的事，此作則是變化構圖視角，置水牛於枝幹之間，記：「螞蟻上樹易，牽牛上樹難，余為之。一九九三年九月借得可染翁牧童數人、牛六頭，助余拙作，只可惜欲學其皮毛而不可得。」一種尊賢挪用通化再生的傳承表現手法，所作頗得神髓。

1994年時，有熊氏畫廊舉

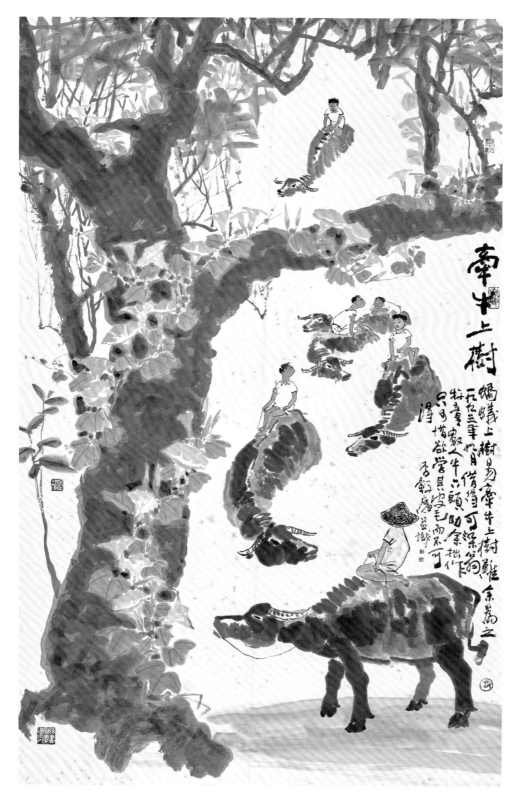

牽牛上樹

螞蟻上樹易牽牛上樹難
一九九三年初月偕遊可樂谷
牧童數人牛二頭助余拙作
只可借欲嘗具毛而不可
淂 香軒居盍樣

李轂摩，〈牽牛上樹〉，
1993，紙、彩墨，
146×89cm。

[左頁圖]
李轂摩，〈溪頭日記〉，
1993，紙、水墨，
135×68cm。

89

辦「李轂摩書畫」個展於臺北。並參加韓國「亞細亞美術招待展」邀請
聯展，高雄市立美術館開館「臺灣地區繪畫發展回顧展」邀請聯展。並
應臺中市立文化中心邀請舉辦「李轂摩書畫展」個展。11月，《李轂摩
作品選輯（五）》自刊出版。

　　同年盛夏，緣於晨曦迎人，李轂摩走過中興新村臺灣省政府大
門前，觀賞夾道荷花天姿齊放，所見一花一葉皆吾畫本，得稿歸後寫
之，他借蘇軾句題寫得丈二大屏荷花〈接天蓮葉無窮碧　映日荷花別樣
紅〉，並記：「古人論畫各有所說，汗牛充棟。余寫此尋丈荷花，力求

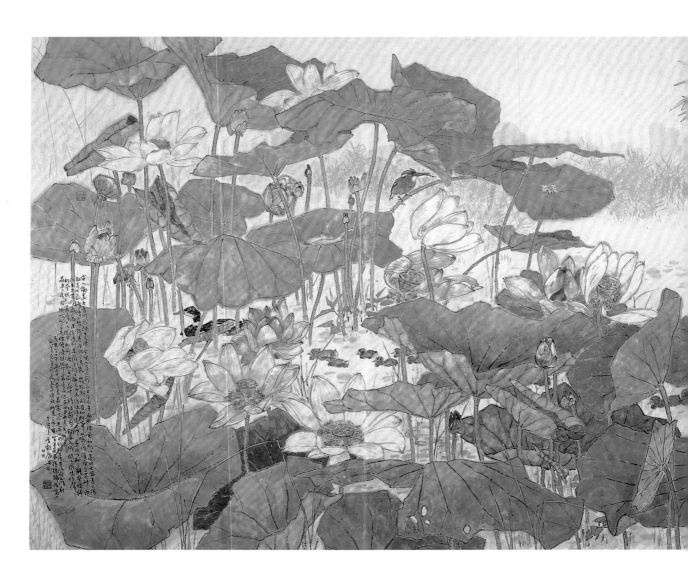

已意。畫紙陳前，初則以為用大寫意之法，取其大氣磅礡之勢，舒養吾胸中逸氣。幾經斟酌，自知縱筆大寫之作，須存乎其神而仍不失其形為上品，未得達到高簡生拙之趣，反成為隨便塗鴉之作，遂改以細心觀察、慘澹經營、賦色濃厚之法。從半畝荷塘，數百荷花中，精心剪裁勾畫而成。間以飛鳴蛙聲蟲魚之屬，用補巧妙之不足，坡塘邊植幽竹一叢，意在使畫面多曲盡其態耳。」力求己意，探研適性合宜的表現方法，是其寫生化境述心曲，感悟造化自爾成局的經典創作。同時又有寫生孔雀與牡丹的大作〈神仙眷屬〉(P.92上圖)，筆致精工彩墨映發，氣宇

李轂摩，〈接天蓮葉無窮碧映日荷花別樣紅〉，1994，紙、彩墨，145×365cm。

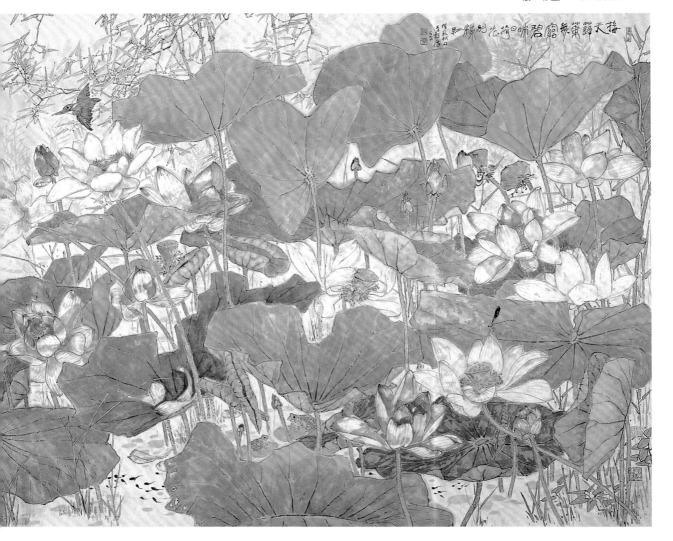

軒昂而富麗堂皇。所作〈舉頭四望 海闊天空〉，畫瀑前山君虎威凜凜，也是很優秀的傑作。

李轂摩對於社會生活百態都觀察入微，常有眼光獨具的見識，其有描寫舊時農村公豬配種事情所作的〈進行曲〉，記：「三百六十五行，行行出狀元。舊行業牽豬哥，現在無。古早農村社會，飼豬飼牛飼雞兼飼鵝鴨，飼一隻豬哥負責三、四庄頭豬母，誰家豬母發情隨時應召而到，服務費不用現金，也可以用斗米來計算，飼一隻豬哥便可以飼飽一家人，也等於作一甲地田園。快樂出門歡喜回家。」立意構圖及筆墨功夫均佳，相當生動絕妙之作。

1994年秋李轂摩作〈人

[上圖]
李轂摩，〈神仙眷屬〉，1994，紙、彩墨，142×188cm。

[下圖]
李轂摩，〈舉頭四望 海闊天空〉，1994，紙、彩墨，143×123cm。

生如戲〉，題書前人句補畫局，並在觀戲兒童處小記：「大人說，戲棚上有那樣的人，戲棚下就有這樣的人。」並在詩堂處寫：「人生如戲。上臺容易下臺難，生旦淨丑士農工商，粉墨登場，便得認真上演以換取掌聲，如何把自己角色演好，一點馬虎不得。」寓意幽深而形神皆妙，筆墨形質多方，趣韻生動。同題旨過幾年又作〈名場利場無非戲場〉，借前人句補白：「文明演戲，傀儡做戲，神仙游戲，念身外離合悲歡，世事算來原是戲。鑼鼓開場，粉墨登場，袍笏排場，看眼前功名富貴，人生結局好收場。」戲演人生，各種角色都有，而人

李轂摩，〈進行曲〉，1994，紙、彩墨，69×70cm。

[左圖]
李轂摩，〈人生如戲〉，1994，紙、彩墨，102×84cm。

[右圖]
李轂摩，〈名場利場無非戲場〉，1998，紙、彩墨，157×120cm。

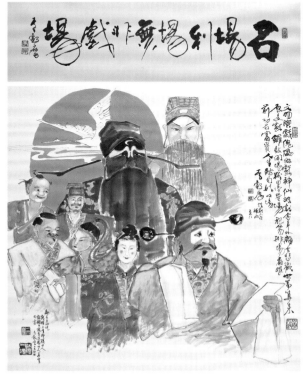

生如戲，要認清自己是何角色。棚上棚下相互映照真實不虛。甲戌之時也有生活采風，閒話家常的人生百態皆入畫。

　　李轂摩的畫作必有寄意，如禪思妙諦微言入人心坎，1994年寫魚群跳躍溯行的〈力爭上游〉，意在勵志，取境新穎。同年所作二老回家的鄉居風光〈過不慣都市生活的人〉，記：「老夫老妻，子孫滿堂住城市，牽手相偕去看了子與孫。住了三天五天，出門盡逢人與車，何處去，整天關在籠子裡，水土不服，不如歸去，相約離開了繁華的都市，又回到有蟲聲蛙聲鳥叫聲的草地老家好所在。」是件鄉野村色寫生的風景畫。

　　傳統古法人物畫是李轂摩自年少即擅長的。同年夏又作〈閨房記趣〉，錄沈復（1763-1825）《閨房記趣》文又記：「芸娘高燒銀燭，閱讀西廂，三白情動感覺微妙入神。而後人讀《浮生六記・閨房記樂》，其至情至性含蓄蘊藉，較之《西廂》則不愧是前後樂章耳。」是以古典敘事情境入畫的古裝人物創作。是年並師法黃慎（1687-約1772）筆墨寫蘇軾（1037-1101）詞意作〈漁父歌〉，表現絕佳的傳統人物畫筆墨功夫。寫釣罷漁翁。

　　1995年冬初所作〈陶淵明歸去來辭〉，是用福建閩南傳統人物畫法表現，特加說明：「清代民初影響臺瀛文化風氣最大者，應數福建廣東的沿海文化。因無資訊京畿文化自難達南方邊陲，而書畫也就自然形成了閩南的獨特風格。也因歷史上的重北輕南，這種以黃慎畫法的水墨人物，便少為國朝所重，瀏覽故宮藏畫可知梗概矣。當時渡海來臺的書畫家也寥寥無幾，影響較深遠者，如咸豐年間之謝琯樵，道光年間的呂世宜以及民初來臺的李霞等等，或書或畫皆飲譽臺島。余作此採菊圖，就以當時盛行閩南的人物畫風格，舊調重彈，識者必莞爾笑之耳。」對於閩南傳統人物畫法頗能掌握並熟用於創作表現。

　　是時另有數件傳統題材的人物畫作品，1994年閏8月沐手

李轂摩，
〈閨房記趣〉，
1994，
紙、彩墨，
70×94cm。

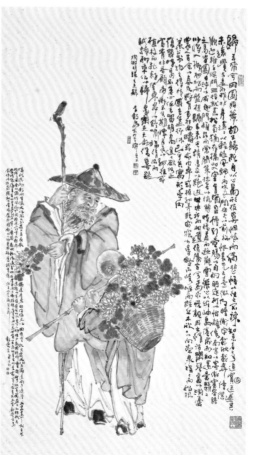

[左圖]
李轂摩，
〈漁父歌〉，
1994，瓷版畫，
62×37cm。

[右圖]
李轂摩，〈陶淵
明歸去來辭〉，
1995，紙、彩墨，
179×93cm。

[左頁圖]
李轂摩，〈過不慣
都市生活的人〉，
1994，紙、彩墨，
135×45cm。

[左圖]
李轂摩，〈觀自在〉，1994，
紙、彩墨，178×78cm。

[右圖]
李轂摩，〈兩間舊屋門當戶對，
數筆新篁玉潔冰清〉，1995，
書法對聯，82×18cm×2。

恭繪〈觀自在〉，沐手敬寫南無大慈大悲廣大靈感觀世音菩薩，造像莊嚴而雲龍靈動。

書畫合參多逸情

李轂摩的書畫創作常常是有感而發，想要詮釋精語的內涵道理，

1995年再寫王羲之與鵝群對語之情景作〈亦將有感於斯文〉（P.6-7），記：「亦將有感於斯文。羲之愛鵝，暢敘幽情。我懷舊人，已屬陳跡。臨文生情感慨係之。」群鵝訪視喜愛羲之碑拓的景象，宏偉氣勢之下有親愛連心之雅。

　　同年歲首自撰楹聯，「兩間舊屋門當戶對，數筆新篁玉潔冰清」，時住碧山路巷內兩屋相對，所作春聯書法精妙非比尋常。另有新作書法〈山外有山〉，文字形擬峻嶺連峰的造化意象。「橫看成嶺側成峰，遠近高低各不同。不識廬山真面目，只緣身在此山中。」是讀蘇軾句有感。

　　有些畫作亦在參悟論書，〈蝸寫篆〉（P.98左圖），作品取景與位置經營都非同一般，尤其可見構思巧妙。他說：「夏日的雨後，這一對夫妻靜悄悄地爬過峭壁，留下了可愛的痕迹。登山的人說，路就是這樣走出來的。寫書法的人則說，原來蝸牛是我學篆字的老師。」實在是見解獨到，特具慧心。日後又作〈縱橫聚散自成行〉（訪羲之）（P.98右圖），「鴨子划水縱橫聚，是書家所謂行氣的最佳範本。」也是說畫心得兼論書法。

　　即使是采風寫生之作，寫舊日農村小調鄉居農舍風景，說是三公里外稱鄰居，煙寮當住家，親友相訪雞犬來相迎。畫〈一日之計在於晨〉（P.99左上圖），農夫領著牛犬，而鵝鴨齊行田野間，筆情墨韻同生發。再如〈晨浣話長〉，水畔

李轂摩，
〈山外有山〉，
1995，紙、墨，
90×180cm。

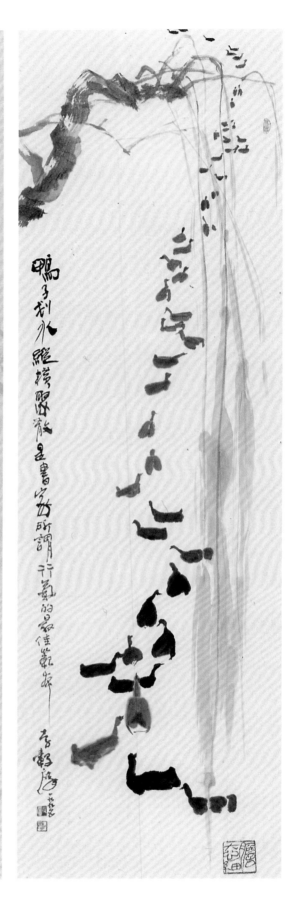

[左圖]
李轂摩，
〈蝸寫篆〉，
1995，
紙、彩墨，
137×42cm。

[右圖]
李轂摩，
〈訪羲之〉，
1995，
紙、彩墨，
137×35cm。

[右頁左上圖]
李轂摩，
〈一日之計在於晨〉，1995，
紙、彩墨，
70×70cm。

[右頁左下圖]
李轂摩，
〈對牛彈琴〉，
1996，
紙、水墨，
68×68cm。

[右頁右圖]
李轂摩，
〈捉迷藏〉，
1999，
紙、彩墨，
135×27cm。

村婦齊浣衣，不分東家或西家，不約而同來到池邊便自成一家。

　　所謂的無上妙境，聽之不聞，視之不見，嗅之不覺，搏之不得，無所有亦無所執，子曰，至樂無聲也。李轂摩1996丙子年作〈對牛彈琴〉（P.99左下圖），款記：「對牛彈琴，難於意境相融，此與陶淵明彈無弦之琴，與晉僧入虎丘山聚石為徒講涅盤經群石皆點頭，此者，皆有異曲而同工之妙也。余畫中之彈琴高士，其知音為牛，獨不彈與人聽聞。」他以為，琴之最高境界，莫過於對牛彈琴了。次年歲初所作〈吹牛皮不亦快哉〉，記：「人心莫測，閒來吹牛皮，讓牛聽聽不亦快哉。」是1997年春節前應國立藝術館中正藝廊牛年牛展之邀有感寫此。

　　1996年李轂摩五十六歲，2月獲臺灣省立美術館邀請舉辦「李轂摩書畫展」個展於臺中，並刊行作品集。亦獲臺南縣立文化中心邀請舉辦「李轂摩書畫展」個展於新營。次年10月應臺中市立文化中心邀請舉辦「李轂摩彩瓷書畫」個展，並刊行作品集。他對於彩瓷書畫創作的態度，是相當敬業而謙懷恭謹的。

　　1997年4月，李轂摩決定全家移居鄉下，搬到現在的「一介山房」工作室蟄居。夫妻倆又成了半個鄉下村農，種菜養鵝，閒來還可彈彈琴。偶爾三兩好友來訪，煮茗談天，其樂融融。新鄉居的創作空間加大，前有田園，後有山丘；鳴蟬在樹，蛙聲處處可聞，還有早起的鳥兒叫人起床。就這樣與大自然合而為一，清淡的人過清淡的生活。鄉居遊藝生活快樂。是年所作〈書法條幅〉，「受得住氣，耐得了煩，忍得了辱，處處顯得容忍

李轂摩，
〈吹牛皮不亦快哉〉，
1997，紙、彩墨，
60×89cm。

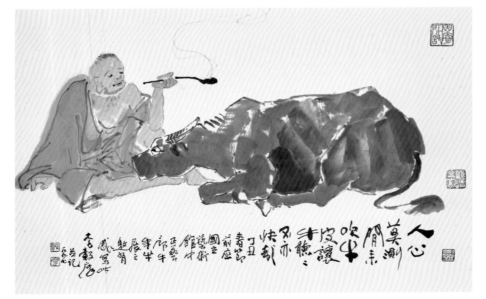

而堅韌，則不屑拔劍而起，挺身而鬥也。」所書內容也是有所感悟心得。後作〈篆書楹聯〉，「用心要百折不回方償所願、凡事由雙方設想乃得其平」佳句，惟於款中自嘲云：「少年不學老荒唐，隔壁鄰居說我狂，筆墨糊塗行家笑，我書我法難成章。」所作書法寫得很有功夫也很有韻味，顯現其自我風格。

李轂摩於1999年7月在高雄市立中正文化中心舉辦「李轂摩書畫個展」。是年，日閒畫荷寫花，靜觀池蛙聽雨聲，冷韻自得天成。

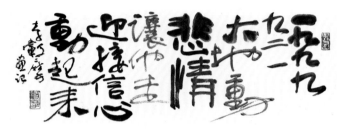

李轂摩，〈九二一震災重建工地〉，2000，紙、彩墨，123×69cm。

十日春寒不出戶，階前新竹與人齊，蕭森從此上干雲，燕子歸來路欲迷。遂作〈蕭森春竹路欲迷〉，寫竹林伴飛燕，振筆凌馳而墨氣淋漓。再有寫貓戲鼠的〈捉迷藏〉(P.99右圖)，在層疊架立的木條隙格空間中，畫白花貓回首凝視雙鼠，構圖形式與筆墨形質俱佳，大筆線構的材架交疊，視角令人叫絕，貓鼠互探表情生動有趣。與早先所作〈初生之鼠〉，寫貓鼠對晤，別有洞見而造境絕妙。是相當傑出的作品，也很有他自己的繪畫風格。

其畫〈九二一震災重建工地〉，記：「一九九九，九二一大地動，悲情讓他走，迎接信心動起來。」記述著1999年大劫難，「數百年得未曾有的大地震在南投發生，上演午夜驚魂山崩地裂，損傷無以估計，但大自然的現象，人類默默地去承受它的威力，當雨過天晴時，重建才是我們重要的課程。」是其震後有感。

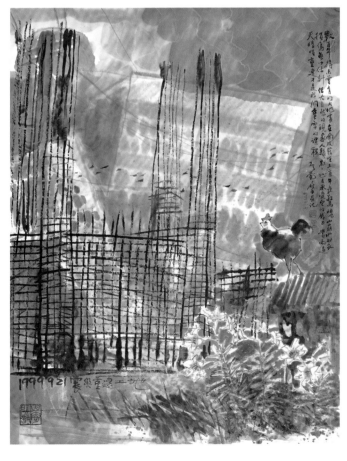

5.

賞心悅目怡情潤性

遷居鄉下「一介山房」工作室後，新的環境生活，李轂摩自言，此地依山面田，五更天公雞叫起床，禽語相迎，待開門見山，才知山外有山：時而驚見一行白鷺下田間，一會兒又見白鷺上青天，夜來傾聽蛙鼓蟲吟伴我相眠。遠山近樹，田畦稻禾，農人呼應，成就一幅自然圖畫。閒來閱數行前賢詩詞佳章、試幾筆久藏舊紙，書寫幾個醜字，消磨歲月，生活充滿造化天然的樸野清氣，也是非常賞心悅目的。

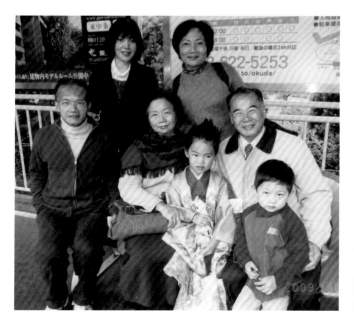

[本頁圖]
2009 年，李轂摩祖孫三代合影於日本。

[左頁圖]
李轂摩，〈寒夜客來茶當酒〉，2002，紙、彩墨，54×38cm。

忘形得意寓雅趣

李轂摩在傳統題材的人物畫有堅實的根基，2000年時以工筆勾勒填彩作〈獻壽圖〉，並記：「余不作工筆細畫近三十年，今重拾舊本

小試，花甲之年，老花之眼，幸得老花眼鏡好用，寫來尚隨心順手。傳統之美古淡天真，行筆有本雋雅之致也。」造像慈儀肅穆，用筆暢綿而墨韻絪縕靈動。

同時所作〈乳姑不怠〉，題寫：「孝敬崔家婦，乳姑晨盥櫛。此恩無以報，願得子孫如。」仿前人畫意的傳統民俗人物畫作。

又記：「古來畫人物者，作畫之餘，更不忘教化之功，故多以忠孝節義為取材。時下水墨畫著重創新，傳統畫法日趨遠離。余此調也久荒，今重彈之旨，在讓畫風新舊雜陳，畫壇百花齊放，不亦快哉。」

唐張彥遠曰：「夫畫者，成教化，助人倫，窮神變，測幽微，與六籍同功。……見善足以戒惡，見惡足以思賢。」李轂摩所作〈胯下圖〉，記：「史記淮陰少年侮韓信曰，能刺我不能出我跨（胯）下，於是信熟視之毅然出胯下。」寫前人辱也忍之畫意。

又記：「余年輕時初習傳統民俗人物畫，凡寫意工筆均略涉及，喜其筆墨之外兼俱闡揚忠孝節義之事，寫畫於教化之功能，也是傳統水墨人物畫可愛的地方。」此書畫之作，實為

敘事言情之所資。同時所作〈江湖落地一漁翁〉，線條墨塊平染並施，自記：「略以仙遊李霞畫脈舊調重彈，閩南水墨畫瀟灑流利之致。但時人學之者漸少，頗為可惜。」是以傳統閩派人物畫勾勒的手法表現。

2000年新作〈四不〉，上端所畫四猿姿態示意四不，非禮勿視、非禮勿聽、非禮勿言、非禮勿動。下半作書並記鴻爪：「一九八一年歲在辛酉夏月，偕內子遊韓國過北海道，而後在奈良市文化會館舉行個人書畫展。歸途經東京宿銀座第一飯店，閒逛街道發現壽山石刻小玩物，造形奇趣而寓教化多，買回家置之案頭，可教人非禮不得，畫以警世不亦快哉。」其後再錄格言聯璧：「飯休不嚼便咽，路休不看便走。話休不想便說，事休不思便做。財休不審便取，氣休不忍便動。友休不擇便交。」實是君子之心無時而不敬畏者。

是時書畫並陳所作〈天真〉(P.108)，大書「天真」二字行筆自如豁

李轂摩，〈江湖落地一漁翁〉，
2000，紙、彩墨，
68×98cm。

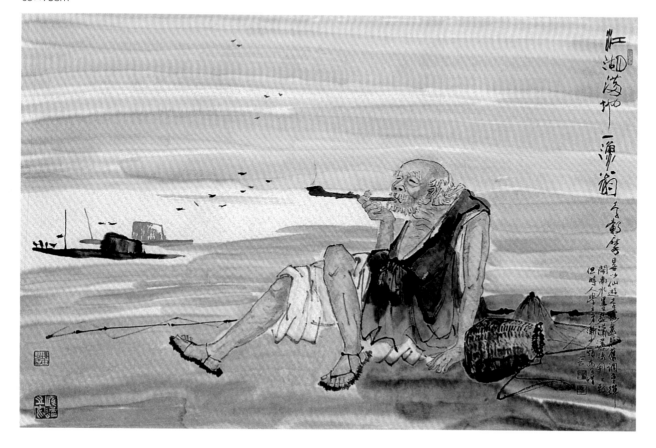

一九八一年歲在辛酉七月，偕內子遊韓國過北海道而後至奈良平之文化會館，寧行個人書畫展。歸途經東京宿銀座，芽一飲若悶逛街道，流視壽山石刻小玩物，造型者趣而寫其心多，買置數家頭，嘉之於禮不得畫以警世，不亦快哉。壬戌春於雲記鴻爪

飯休不嚼便咽，路休不看便走，話休不想便說，事休不思便做，友休不擇便交，氣休不審便動，財休不審便取。君子忘之處處平易，小人忘之時時耶落者也。寉廬七年後再及時已七十矣言

朗，下繪三位稚童嬉遊姿容生動，小字款記：「明袁宏道說，當其為童子也，不知有趣，然無往而非趣也。面無端容，目無定睛，口喃喃而欲語，足跳躍而不定，人生之至樂，真無踰於此時者。」是閱讀先賢筆記有所感悟，以書畫圖示之作。

　　其書法創作〈難得糊塗〉，尤多墨色韻趣而變化強烈，字外尚有畫意。而在風景造境的表現上，鄉野寫景之作〈村景憶舊〉描寫清晨在水

李轂摩，〈天真〉，2000，紙、彩墨，34×34cm。

邊浣衣的村婦，映照牛狗鵝群齊出動，為一幅捕捉美好景色的好畫作。

　　2000年庚辰李轂摩六十歲，12月南投文化局成立周年邀請舉辦「李轂摩六十書畫回顧展」個展，並刊行作品選輯。人生走過六十年一甲子，傳統上有其特殊意義，猶如重要的驛站，歇腳回看過去，再前瞻規劃未來的自在生活。他覺得，舊作樣貌無改，只是增多斑點，相對無言，心照不宣。六十回顧展，有好處大家看看。2001年的7月國立歷史

李轂摩，〈難得糊塗〉，2000，書法，49×52cm。

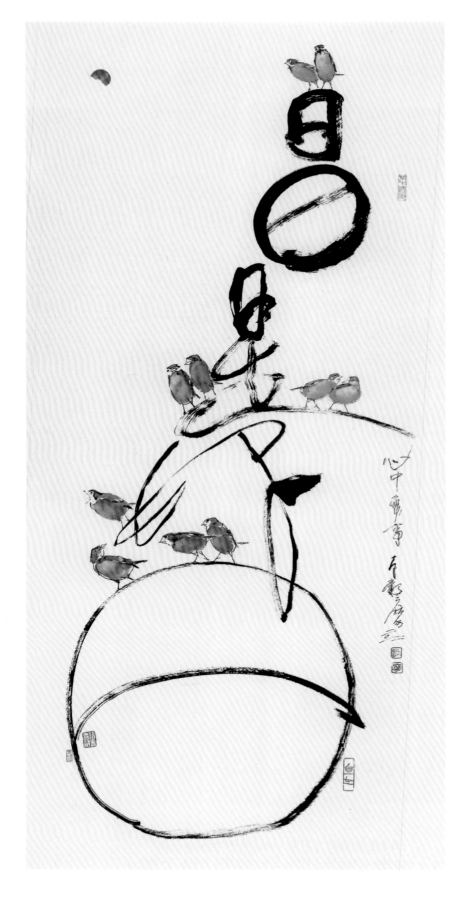

博物館舉行「李轂摩書畫
展」個展，並刊行作品
集。

　　或說書畫本雕蟲小
技，雖無益生民，惟堪自
娛與共賞。「春有百花秋
有月，夏有涼風冬有雪。
若無閒事掛心頭，日日
都是好時節。」是其特
喜以書畫合參表現的內
容，「日日是好日」系列
作品，位置經營與氛圍意
造都頗有匠心。或以雞鳴
日出圖示，也有加書補畫
日下雞侶，或是畫雙雀迎
日，系列之作屢出新意，
在取景視角的表現不凡，
是其通會書畫點線造形與
行氣動勢的變化法要。畫
面構成經營表現多方，而
且件件都很精彩。

　　2002年，臺中的逢甲
大學藝術中心邀請他舉
辦「李轂摩書畫個展」。
臺中市政府文化局成立
十九周年特邀舉辦「李轂
摩書畫邀請展」於大墩藝
廊。12月《書畫‧彩瓷‧

李轂摩，〈年年大吉〉，
2002，紙、彩墨，
70×35cm。

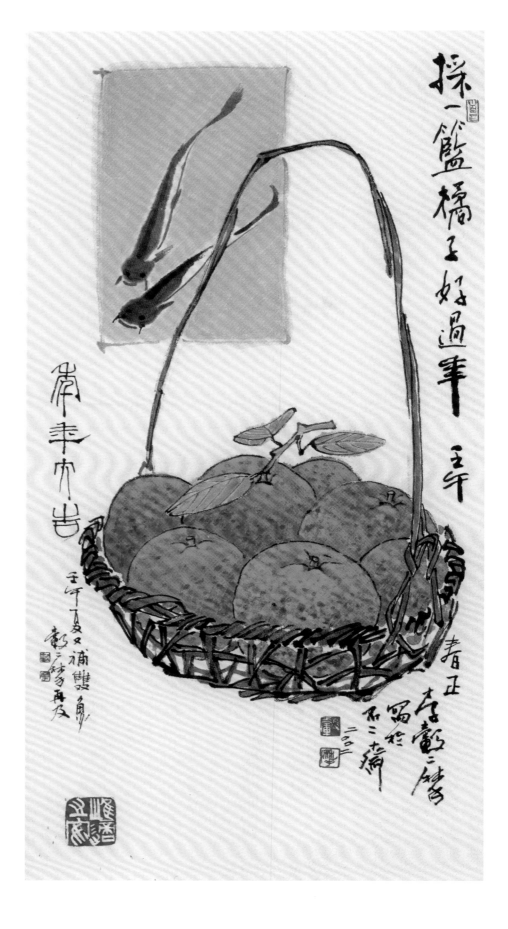

壺刻：李轂摩作品集（九）》自刊出版。

　　李轂摩的繪畫創作取資於生活，也映現其環境，他說：

> 余自1997年丁丑4月將書畫工作室移居草屯鄉下南埔草地後，半作小農夫栽松植蕉種菜圃。空心菜煮草菇成湯，夏日午餐最美。種蕉得其佳趣，有一天芭蕉欣然得雨，終夜作瀟瀟聲，細雨如蠅觸紙窗，大雨則似深山落泉，蕉花深紅略帶薄粉，果實味美齒留香。百香果上棚成蔭，開花結果，散布在密葉蔓藤間，棚下幽禽相逐，何其適意。

　　農村生活中，瓜果蔬植隨手採擷皆有，亦足資寫生入畫。同年春作〈年年大吉〉，採一籃橘子好過年，後補雙鯰魚，合成鯰鯰大橘，寄意年年大吉。觀物寫生的形體色彩都能掌握安宜，墨彩線條均生動自如。

　　他的田園生活處處有樂地，靜觀草木風情，自多閒心遣興，描寫生活自如小確幸，得清韻雅趣！繪寫家中高櫈盆栽與折枝竹葉，寫生兼意造所作〈蟋蟀鳴〉，記：「手栽小長青藤，耳聞小蟋蟀長鳴聲，動靜兩相宜，小藤四季長綠，小蟋蟀則有大將威風。」生活周遭動靜逸趣皆入畫圖。不二齋主人自語，編茅作屋，砌石為階，可遠離塵俗，益友到來，烹茶而話知己，幽興偏長何必酒。

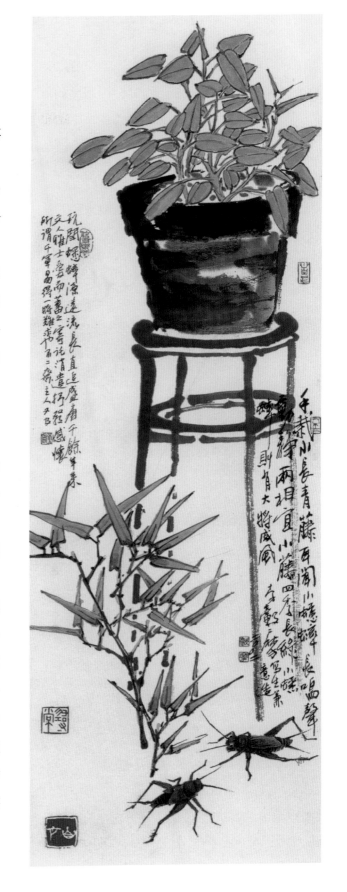

妙出自然得清逸

　　2003年李轂摩六十三歲時，以二件書法作品參加何創時書法藝術基金會「傳統與實驗」雙年展於臺北。2004年時，應國立中興大學藝術中心邀請舉辦「李轂摩書畫創作」個展於臺中。同時，臺灣創價學會舉辦「山外有山、山山皆畫本：李轂摩水墨創作展」邀請個展，於臺北、新竹、臺中、雲林巡迴展出一年。

　　是年作品〈牽牛〉，畫其所擅長的鄉野風光，一片蒼翠明淨，試問，牛為什麼不會偷吃農作物，老農回答說，是因為有人牽著牛繩，住城市的都不知。而其2010年的山水風景〈炎峰意象〉，墨韻雲峰意中象，山居歸牧入彩圖，寫生師造化而終歸心我之境。

李轂摩，〈炎峰意象〉，2010，
紙、彩墨，70×70cm。

［左圖］
李轂摩，〈柳蔭漁唱〉，2006，
紙、水墨，118×70cm。

［右圖］
李轂摩，〈蘋婆成熟　龍眼珠
藏〉，2006，紙、彩墨，
77×44cm。

　　2005年李轂摩六十五歲時，作品參加「華東六省一市政協聯展——
福建展」，並參加「第17屆全國美展」邀請展。是年國民黨榮譽主席連
戰兩岸破冰之旅，持其作品贈予大陸高層領導。

　　而其所作意造風景〈柳蔭漁唱〉，柳樹下，有遠山倒影，水面上，
漁舟與鴨鵝群嬉，佳景好畫。另外，田園生活常見好風光，鄉居生活無
拘無束，自在度日，手植果樹，看它開花又結果，興來即作應節果實
寫生。時值2006年丙戌入秋正是水果收成的季節，龍眼個個睛圓，蘋婆
粒粒紅透，再以新摘折枝時果寫生作〈蘋婆成熟　龍眼珠藏〉，未嚐先
畫，一舉兩得，其「不求趣之所在，然趣已近之矣。」同時亦另有一幅

蔬果寫生之作〈淡中有真味〉，畫玉米菜蔬等，後又增補萱花、蔬菜、紅椒三條、小蒜二根，調味剛好。並記：「余作畫喜添補，或三年或五年，看需要則加之添之，有時相得益彰，也有時適得其反者，然已成習慣。但寫書法則不然，以不增不減為佳作。」由於長期倘佯其間深入品賞，加上日常琢磨功夫在手，他在繪寫蕉竹草木與鳥雀時，造形筆墨及色彩都有相當貼襯而精巧的表現。

李毂摩，
〈淡中有真味〉，
2006，紙、彩墨，
69×68cm。

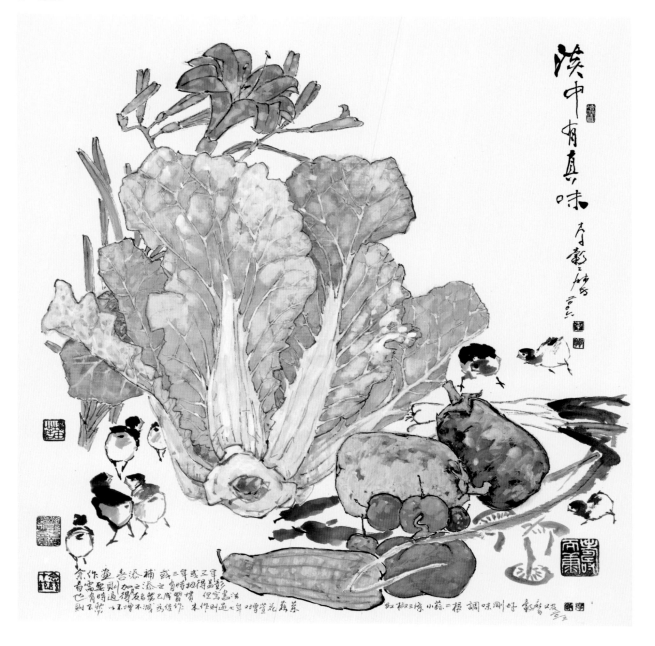

李轂摩，〈好母生好子〉，
2006，紙、水墨，
35×70cm。

　　李轂摩喜以畫作呈現臺灣俗諺「鴨仔聽雷」、「龜笑鱉無尾」、「好雞婆」要守望相助等，將俚語圖示化為實際，再引申為警世之語，在幽默中充滿禪意，將平實題材提昇到藝術的高度。描寫農村豬舍風情的〈好母生好子〉，畫母豬有子成群，記：「好母生好子，好稻出好米。天下無難事，跌倒自己爬。大豬生小豬，小豬又變大豬，鄰居阿婆賺錢無人知。」述說平常事而別有深意。此外，還有寓意勸學勵志、樂育英才的作品，以書畫並陳所作〈讀書窗下〉，燒葉爐中無宿火，讀書窗下有餘燈。又記：「老師說，勤有功，戲無益，戒之哉，宜勉力。」憑添美學的想像與動力。另作〈子曰　學而時習之　不亦乎〉，畫猴子在蒼岩松畔勤讀書，觀賞後自有啟發與受用。

　　2008年6月《李轂摩作品小集》自刊出版。9月臺中市政府文化局舉辦「開門見山山外有山：李轂摩書畫彩瓷作品展」邀請個展於大墩藝廊，並刊行作品集。那年大陸海峽兩岸關係協會會長陳雲林首次來臺，中國國民黨榮譽主席連戰讚賞其作品〈時和歲樂年豐〉為本土文化藝術創作之代表，擇為

2008年，臺中市文化局
邀請展會場，前為李轂摩
的陶藝作品。

[右頁圖]
李轂摩，〈課子也課己〉，
2008，紙、彩墨，
136×63cm。

送給陳雲林的禮贈。也在是年榮獲第1屆南投美術貢獻獎。李轂摩於水墨、書法之藝術創作領域，其成就有目共睹，在國內外早已享有崇隆聲譽。李大師從小牧童到大畫家，在臺灣水墨創作史上深具指標性意義。除了本身藝術成就之外，對南投藝術界最大的貢獻，是在於他有效組織藝文界，帶動地方的藝術創作和展覽的風氣。早於三十二年前即發起創立南投縣美術學會，並擔任六屆理事長，在當時財務、資源、展場均缺乏的年代，可謂蓽路藍縷、披荊斬棘，為南投縣的美術開創康莊大道。對於南投縣美術風氣的開創與推廣、美術創作者情感的凝聚、美術後進的鼓勵提攜等，皆歸功於他多年來對南投縣美術無私的奉獻，李轂摩榮膺南投縣美術貢獻獎得主，誠乃實至名歸。

　　同年有田野風光多件，鄉野小景逸趣〈小池詩意〉，寫野塘茅草上有蜻蜓雙棲，雅穆清境小品，數片淺墨簡淡悠遠。畫水中錦鯉之〈優游〉，記：「請問魚兒那裡去，鯉躍龍門總有期。」是池中波

[左圖]
李轂摩，〈優游〉，2008，
紙、彩墨，95×84cm。

[右圖]
李轂摩，〈八仙大吉〉，2008，
紙、彩墨，195×142cm。

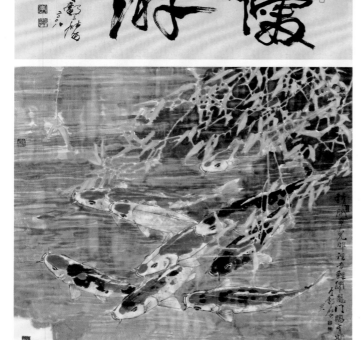

漾錦鯉優游的寫生之作。是時亦有處世俗諺之圖示。其寫讀書之作〈課子也課己〉，書畫並陳，題云：「豐姿磊落神猶潤，骨格清高品亦奇。世外紅塵都不染，竹籬茅舍伴書聲。」畫中寫錄四段先聖銘語，用為闡示畫意題旨，又記：「余借聖人之言補拙作之白，一則以喜可以高山仰止，一則以懼作品東拾西借不可雕也。」創作表現相當用心。再如，以乾隆題「小歇處」示意，此生不學可惜，此日閒過也可惜。畫寫人物圖說昔賢銘語之內涵。

是時亦作〈八仙大吉〉，寫雙雞，大吉祥，紅白映照色彩強烈，上置仙翁列八仙，都象徵闔家歡樂、吉慶無疆。另外，2008年7月既望作〈月出於東山之上　徘徊於斗牛之間〉(P.120-121)，碑崖錄書前赤壁賦全文，畫蘇子泛遊之境。以其獨善的碑拓形式，意造情境的經典作品。

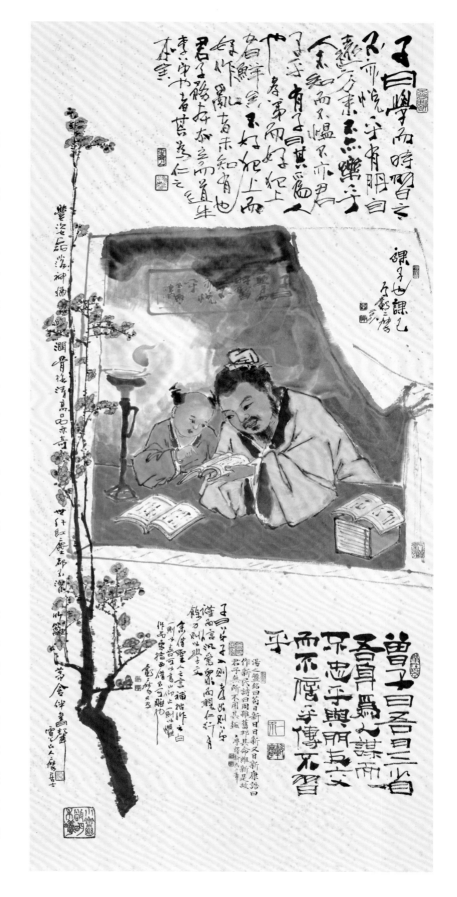

李轂摩，〈月出於東山之上　徘徊於斗牛之間〉，2008，紙、彩墨，142×287cm。

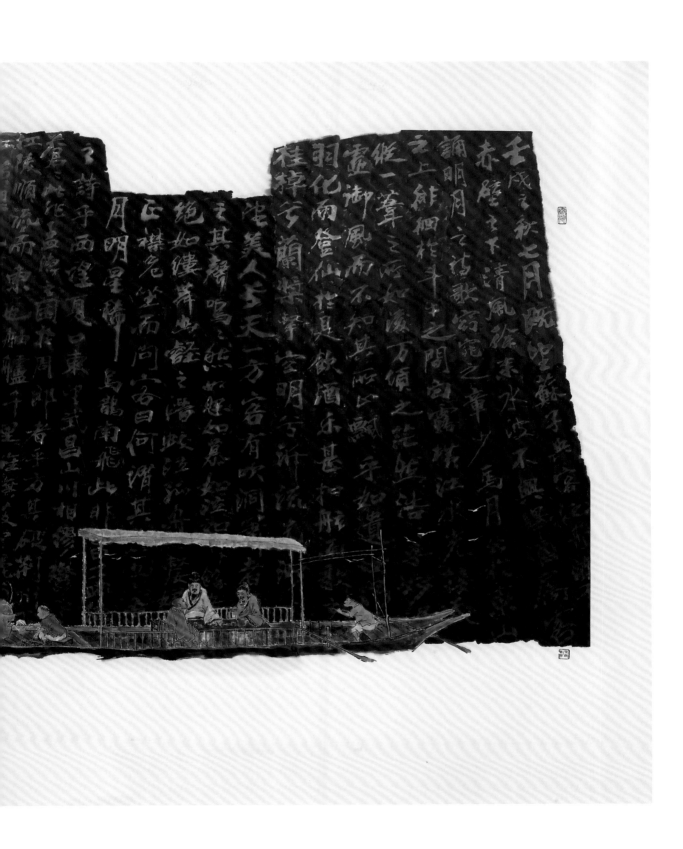

2009年時，國史館臺灣文獻館邀請舉辦「走過書畫半世紀——李轂摩創作回顧展」個展，並刊行作品集。是年記遊日月潭特以書中有畫之形式創作〈日月行舟〉，所書「日」字中亦含弦月之形，其中有漁者伴歸鳥。描述的是，漁舟在日月潭湖畔，搖動的影子，沐浴在日月的光輝裡，吟詩作畫兩相宜。作品表現形式新穎獨步，筆墨精簡而意涵通達，確是書畫聖手。

道在生活映情懷

2010年李轂摩七十歲時，其作品〈東方欲曉——聽天下第一聲〉，受時任國家文化總會的會長劉兆玄擇為首屆「兩岸漢字藝術節」活動贈送對岸領導之贈品。並受邀於大會中現場揮毫。是年應邀於高雄市文化中心舉辦「一波三折屋漏留痕——李轂摩書畫七十回顧展」個展，並刊行作品集。

是年遊玉山歸來作〈聖山〉，采風所得的山水畫鉅製，仰之彌

2010年，李轂摩（左1）於首屆漢字藝術節與李奇茂（左2）、劉國松（中）、黃光男（右1）合影。

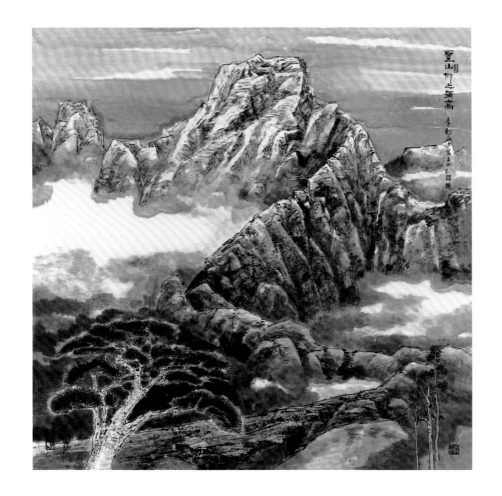

李轂摩，〈聖山〉，2010，紙、彩墨，106×103cm。

[左頁上圖]
2009年李轂摩於「走過書畫半世紀——李轂摩創作回顧展」開幕時致詞。

[左頁下圖]
李轂摩，〈日月行舟〉，2009，紙、彩墨，44x64cm

高，氣勢宏偉，經營構成與筆墨功夫均臻高境。

　　李轂摩喜以井蛙自喻，坐井觀天瞻氣象，星星月亮太陽自然伴隨十二
時辰，無絲竹之亂耳，亦無案牘之勞形，生活自在又安逸。平生以書畫為志
業，持恒以赴，其性敦厚耐勞，不因時地而有所改變。緣於出身山莊農家，
耽於樸實而淡泊自如，他對天地萬物有著謝天惜物的心境，對生活環境中的
一物一木有其獨到而細膩的觀察、並賦予靈性的互動感思，而其情性亦淋漓
盡致的映現於畫作中，故其書畫創作中總呈顯出田園野趣與日常庶民的鄉土
幽情。尤其是書畫一體的創作，圖象新穎而雋永悠遠，在臺灣的水墨創作發
展中，具有其鮮明風格的指標性意義。

　　繪畫傳承貴存自我，是李轂摩堅信的藝術創作理念，而他也很能品賞

李轂摩，〈有餘圖〉，
2010，紙、彩墨，
106×103cm。

前賢畫作精要，見賢思齊而能省悟再生，是時閒暇亦有尊賢應和之作〈有餘圖〉，記：「借齊白石魚，徐悲鴻貓，入余畫中，可否就教高明。作畫貴我法，意造而境生。讀名家作品宜玩味思索，累積前人經驗心有所得皆吾師也。摹仿名作惟恐不似又惟恐太似，不似未盡其法，太似又不為我法，始知法我兩相忘之難矣。余寄樂於畫，亦仿亦借止於自我會心而足。」挪用而自成新構，創作手法相當高明。

李轂摩在2010年的作品中，也有些寄意之作是以書中有畫的形式表現，如其〈竹林七賢〉，「竹」字大書，字下畫人物七賢，記：「魏晉間阮籍、嵇康、山濤、向秀、劉伶、阮咸、王戎七賢人，崇尚老莊虛無之學，擅詩文、輕禮法、避塵俗，常集於竹林之下肆意酣飲，隱士交游暢懷，以求其志

李轂摩，〈竹林七賢〉，
2010，紙、彩墨，
69×69cm。

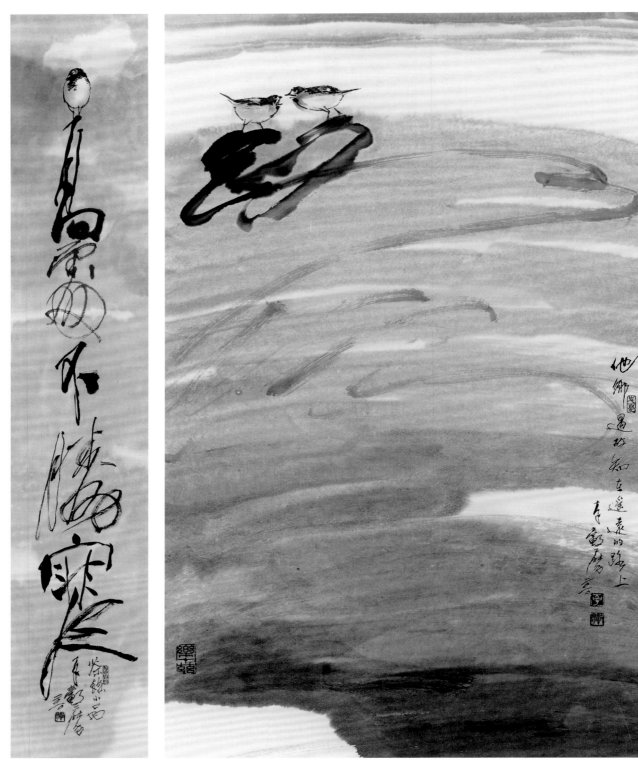

〔左圖〕 李轂摩，〈高處不勝寒〉，2010，紙、彩墨，90×17cm。

〔右圖〕 李轂摩，〈他鄉遇故知　在遙遠的路上〉，2010，紙、彩墨，69×43cm。

〔右頁圖〕 李轂摩，〈雞不護啼　犬不謾吠〉，2010，紙、彩墨，66×21cm。

達其道。」同是書中有畫之作〈以茶會友甘傳天下〉，「茶」字大書，畫壺飄茶香，雞群趨來。

同樣是書中有畫的茶餘小品〈高處不勝寒〉，主題五字大書直下，上端佇立孤鳥，背景是雲空，真是高處不勝寒。以書法文字內容寄意而輔以圖示的，再如後作的〈天下無難事〉，在行書五字最頂的「天」字之上端，畫大人教示孩童「鐵杵磨針」，書畫俱善而旨意明晰。

他的作品多為感思寄意而發，擅長用書畫並入的形式去創作表現，構圖情境迭出新意，所作〈他鄉遇故知　在遙遠的路上〉，在河岸沙洲的背景上，大書「路」字以為丘石，上置雙鳥對晤話鄉情，筆墨趣韻恬適安宜，立意營造情境活現。他自早先即喜作文字畫，書寫文字入畫境的〈路〉，圖示八千里路雲和月，牽牛向上行，路是走出來的，作畫頗具巧思。

同時所作茶餘小品〈雞不�援啼　犬不謾吠〉，錄自昔時賢文：「白樂天云，黃雞催曉丑時鳴，是雞不謾啼也。柳文曰，有蜀之南山高少日，日出則犬吠，是犬不謾吠也。」字寫得靈動而畫作佳妙鮮活，書句得畫意、圖示詩中境。在生活中的見聞知感，有所興發即寄情於書畫。書畫並置的表現是其向所善作，如〈前赤壁賦〉以行書錄寫前赤壁賦全文，而於其中留空並畫圖，別開視窗展示。

李轂摩也很善作陽光勵志的寓意圖象，如

李轂摩，
〈上司管下司 鋤頭管畚箕〉，
2010，紙、彩墨，
36×101cm。

李轂摩，〈希望在明天〉，
2011，紙、彩墨，
68×70cm。

以小雞喻事的〈莫強求〉，小雞五疊高，欲補啄牽牛花上蜂。又如崖頂雙雞欲追蜂群的〈知止〉，有兩隻小雞疊羅漢般欲捕食，形姿生動極為有趣。他以民間俗諺俚語入畫之作〈上司管下司　鋤頭管畚箕〉，記：「鄰居阿婆說，上司管下司，鋤頭管畚箕，才有好收成，管得好。」後來又補畫香菇白菜及辣椒，快火炒來便是一道田家好味。以鋤頭畚箕喻事言情，而終是農村生活閒話日常。他喜作「種瓜得瓜」，意示，不種必不會有收穫，但收穫不必在我，而耕種應該是我們的責任。

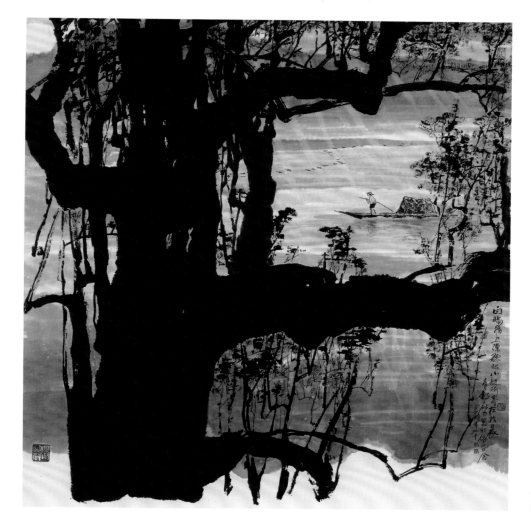

李轂摩，〈漁歌〉，2010，
紙、墨，106×103cm。

　　他以猴為侯寓意勵志所作〈封侯總有期〉，記：「勤有功，戲無益。構
思寓其意，想像有空間。認真多學習，封侯總有期。」寫猴子在書齋讀書，
畫中牆上聯語曰，大翼垂天九萬里，長松拔地五千年，自有寓意。是年所作
條幅〈書法〉，書寫：「日月兩輪天地眼，詩書萬卷聖賢心。」揮毫運筆縱
心馳騁，行氣韻律已入化境。

　　是年也有其專善的意造風景，漁歌清唱，柳梢映波，境界高瓊。再如其
代表性風格大作〈漁歌〉，記：「白鷗飛上漁歌起，小艇所寄在於晨。」樹
間映曦漁歌揚，氣勢磅礴，震懾眼目，筆墨形質趣韻靈巧，而意造境深尤其
高妙。是詩情畫意的好風景。

　　2011年記遊采風新作〈希望在明天〉，畫落日河渚棲立木樁的鳥群，構
圖取景均卓然亮麗再開新局。而其書畫同發的〈煙雨江南〉，畫漁舟野渡於
雨霧中，以濕潤筆墨大書「煙雨江南」四字，書畫圖文應和同滋。

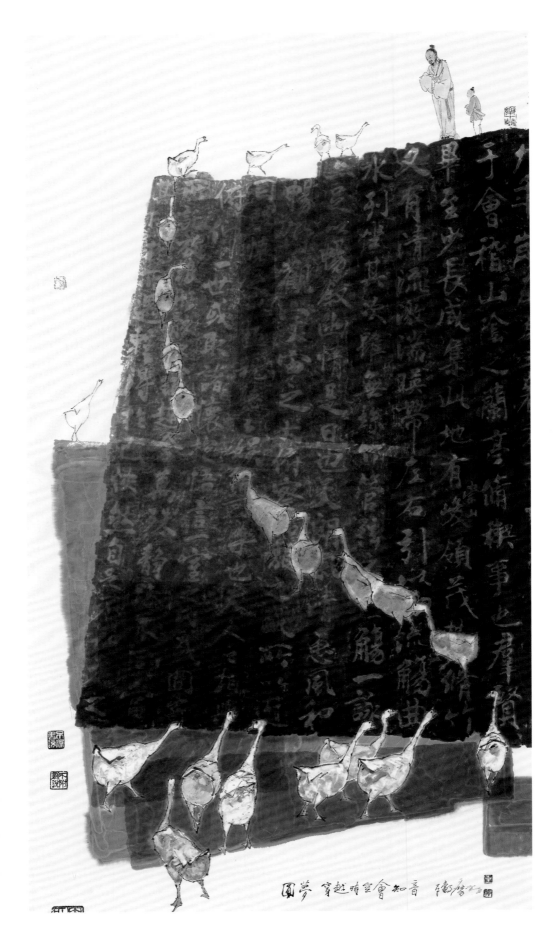

圓夢 穿越時空會知音 衛塵

6.

筆歌墨舞耄耋碩學

李轂摩的書畫創作一路走來,從早期的傳統人物描繪、花鳥與山水臨摹,再以造化為師寫生萬象,而於山川風景、花卉草木、禽鳥魚獸等,生活所見諸物皆能採擷入畫,畫路寬廣工寫皆宜,可說是無所不能。他主張藝術應與生活結合,創作傳遞一種平淡生活之美和一股謙和含蓄的生命力,從臺灣土壤裡自然孕育而生,富含在地文化與情感特色。邁向中年以後尤多詩情畫境、寓富哲思的寄語寫意創作,書畫交融別開新局,優游自在獨具神采,成功地開創了個人的書畫風格。

[本頁圖] 李轂摩伉儷於自宅合影。

[左頁圖] 李轂摩,〈圓夢　穿越時空會知音〉(局部),2013,紙、水墨,136×69cm。

詩書畫印慧心禪

　　2011年李轂摩七十一歲時，臺中市港區藝術中心特邀舉辦「百年百幅——李轂摩書畫展」個展，並刊行作品集。

　　2012年8月李轂摩受聘為臺灣藝術大學書畫學系講座教授，為大學藝術專業研修的學子授課。因其自身畫家養成之路，是以師徒制及自學為主，而能遵古求新、自成一家，與現代的學院科班教育大相逕庭，但也因此而擺脫流派與理論的束縛，對於學界及後學累進水墨教育能量及開創書畫藝術新意尤有助益。李轂摩善用水墨來表現畫面，水墨是傳統的繪畫方式，從材料、畫紙、畫筆等，都具有與西畫不同的特性，可是對於寫生來說是很類似的，一樣能將無生命的東西轉化成栩栩如生有生命的，是東西美術共通的交集。

　　李轂摩認為，繪畫研習創作要多看、多學、多練是最基本的，但最重要的，是畫的時候要多「想」，不斷的想，包括對象物的取材內容、使筆用墨的點線形質、畫面構成的表現形式等等，都必須要經常思索，反覆檢討改進然後再多加實踐練習。光想不畫或光畫不想都是不行的，要畫很多也要想很多。平時練習多探索實驗，逐漸就會自己組合、搭配，累積長久試探的經驗，雖然畫得已不像學習的師範，但是表現的線條筆觸、墨韻情境便會漸有自我的面目與精神，經驗加上思考所畫的才會有自己的風格，才能充分發揮自我的個性。即使是多看又多畫，若只是一味的照著前人與師長的腳步走，那只是學習之所得，並非自我的創作成果。這是李教授給學生的諫言，他總會充分陳述畢生經驗所感悟的道理。

　　2012那年，具代表性的經典力作是描寫鄉村生活四季的四幅連作（P.134-135），另外，亦有應時吉祥寓物之作，同年春正寫於依山田舍的〈年年大吉大利〉，記：「採一籃橘子過好年。」

有雛雞與橘子、荔枝寓意吉利，壁上成雙鯰魚喻年年。鳳梨閩南人說旺來，是大家相信鳳梨能帶給人福氣，喜其吉福祥氣又美味。之後於2013年再作〈旺來大吉〉，立意布局與筆墨色彩的視覺構成，表現絕佳令人讚嘆。

2012年所作亦多勵志畫境，圖示「登天有路志為梯」的〈天梯〉，在雲空下有蟻行一線向上長引，喻似小螞蟻一步一步爬天梯，有志，天亦可登，真是別出心裁。又有字中有畫之作〈風定花猶落　鳥鳴山更幽〉，題文十個大字行書遒暢，下有枝鳥鳴唱，字畫應合安宜有味。

同是書畫合創，另有〈少言多行〉（P.136上圖），在書法中補圖示意，畫了兩隻蝸牛在字下穿行，少言多行，意在勵志。隔年所作〈優游自在〉（P.136下圖），主題四字之下補繪一群小紅魚穿游而行，字好而畫意

[左頁圖]
李轂摩，〈天梯〉，2012，
紙、墨，126×26cm。

李轂摩，〈旺來大吉〉，2013，
紙、彩墨，50×69cm。

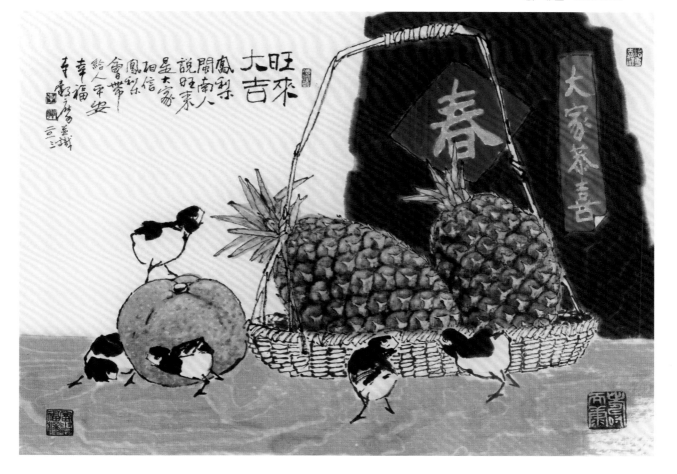

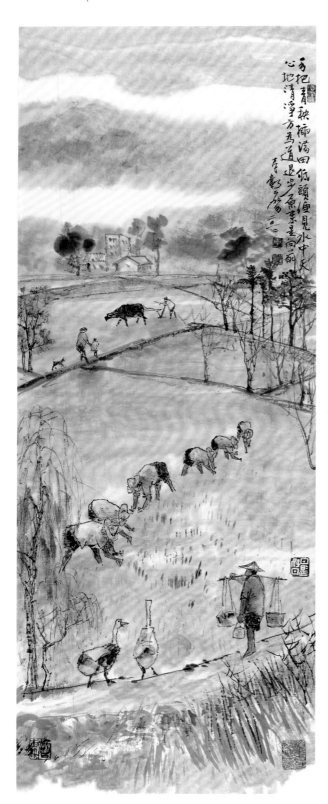

手把青秧插滿田 低頭便見水中天
心地清淨方為道 退步原來是向前

李轂摩，〈手把青秧插滿田〉，2012，紙、彩墨，137×35cm。

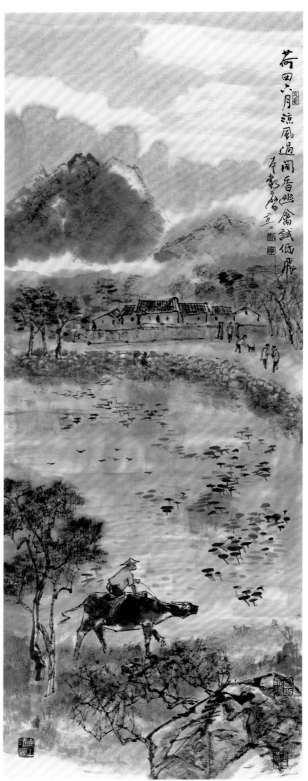

荷田六月涼風過 閒看鵝兒試低飛

李轂摩，〈荷田六月涼風過〉，2012，紙、彩墨，137×35cm。

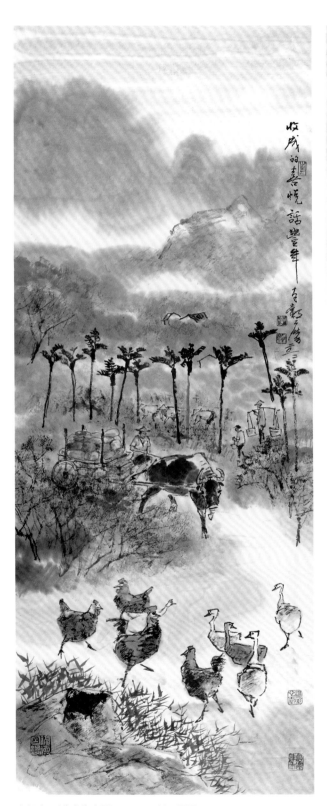

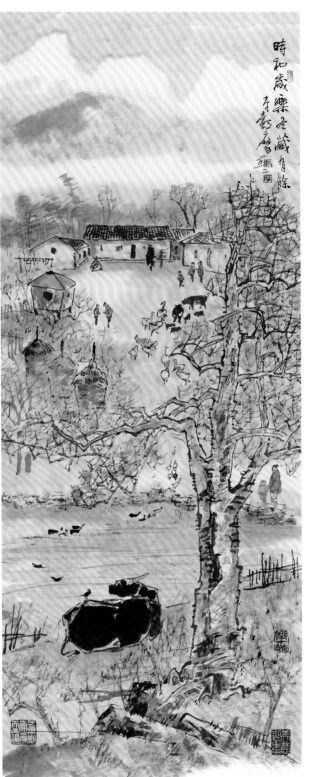

李轂摩，〈收成的喜悅〉，2012，紙、彩墨，137×35cm。 李轂摩，〈時和歲樂〉，2012，紙、彩墨，137×35cm。

李轂摩，〈少言多行〉，
2012，紙、墨，
45×68cm。

李轂摩，〈優游自在〉，
2013，書法，
87×90cm。

李轂摩曾於金門「毋忘在莒」
勒石前拍照留念。

妙。同時，有書畫並合所成的〈路〉，在大書「路」字下，雲空月形雙人影，超現實的造境中有勸世喻意，遇事開成功之路，逢人搭友誼之橋。

2013年李轂摩參加「兩岸三地畫畫展」聯展於金門，並由中華文化總會及國立臺灣藝術大學共同舉辦「自在 從心所欲——李轂摩書畫創作展」個展於臺北，並刊行作品集。

同時新畫嘉語四連作〈金榜題名時〉（P.138上圖）、〈洞房花燭夜〉（P.139上圖）、〈久旱逢甘霖〉（P.138下圖）、〈他鄉遇故知〉（P.139下圖），意造情境精要得趣，構圖視角形式多方，筆墨通達絪縕化生，幅幅皆得氣韻生動。再者，有其碑拓表現鵝愛羲之的〈圓夢 穿越時空會知音〉（P.130），舊題新造更上高樓，超時空連結晤對古賢，筆墨布陳與動勢構成巧妙，擬想意造再生新桃源。

是年所作〈登高博見〉（P.141）松鷹圖，炯炯有神形姿威儀，墨韻潤厚而筆意蒼拙，表現生動神采卓然。另有〈春風吹 煙雨飄 漁歌唱 白鷺飛〉（P.140上圖），寫河岸樹間群鷺伴漁舟，是李轂摩極為拿手而具標幟性的暢懷自得風情，涵義幽深有禪機。

李轂摩,〈金榜題名時〉,
2013,紙、彩墨,
92×92cm。

李轂摩,〈久旱逢甘霖〉,
2013,紙、彩墨,
92×92cm。

李轂摩,〈洞房花燭夜〉,
2013,紙、彩墨,
92×92cm。

李轂摩,〈他鄉遇故知〉,
2013,紙、彩墨,
92×92cm。

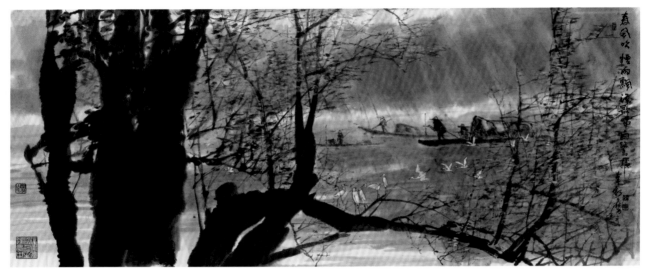

李轂摩，
〈春風吹　煙雨飄　漁歌唱
白露飛〉，2013，紙、彩墨，
54×128cm。

2014年，國立國父紀念館舉辦「隨手拈來從意造——李轂摩書畫展」於中山國家畫廊個展，西泠印社美術館邀請於杭州市西湖文化廣場舉辦個展，並刊行作品集。次年參加「兩岸漢字文化藝術節——名家書法篆刻展」聯展於國父紀念館中山國家畫廊。參加中國長春文化交流活動，以及參加「臺灣名家翰墨雅集書畫聯展」開幕式於山東濰坊。

2014年，國父紀念館國家畫廊舉辦「隨手拈來從意造——李轂摩書畫展」，李轂摩（右2）於開幕時與貴賓合影。

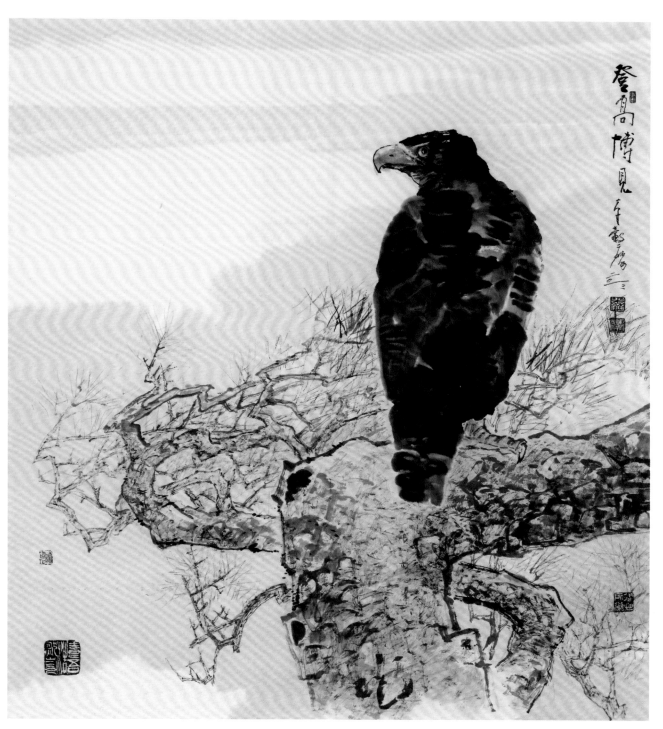

李轂摩，〈登高博見〉，2013，紙、彩墨，90×80.5cm。

妙諦微言寄情思

　　李轂摩是在南投草屯山居自然田野中出生成長，秉性淡泊誠樸，其書情畫意的創作，既新且具傳統的筆墨圖象，自成一格確實不同凡響。其書畫形質植基於遒勁精練的筆道，發為山水花鳥、人物走獸、草蟲魚介，都是情性自然神采可觀。其畫蘊涵在地斯土斯民的情懷，頗能引發動心意想，在臺灣水墨創作發展上，深具指標性意義。所採精言俚語入畫的系列之作，賞讀即有頗多啟發受用，憑添藝術美學的人文情境。

　　2015年李轂摩七十五歲時，國立彰化生活美學館舉辦「一片淡墨兩三閒雲——李轂摩書畫創作展」個展，並刊行作品集，展出的多幅大畫且是專為此次特展而作。當年新作〈畫個橫枝讓鳥棲〉，再現田園野趣之章，水墨高雅清氣流映。另有巧思妙構〈教五子名俱揚〉，別具新局的妙點特寫，在母雞背上的小雞隻隻生動活現，應聲「知道了」，與

李轂摩，〈畫個橫枝讓鳥棲〉，
2015，紙、彩墨，
45×70cm。

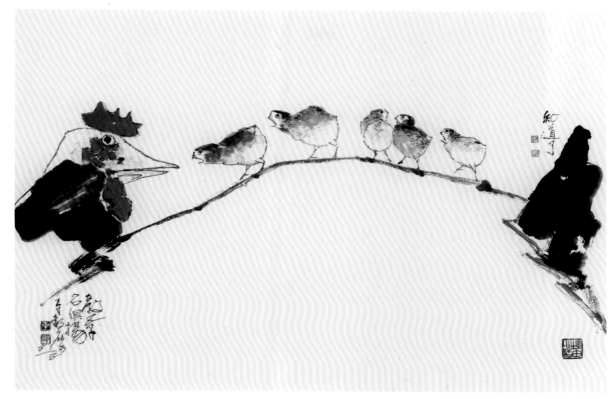

李轂摩，
〈教五子名俱揚〉，
2015，紙、彩墨，
47×70cm。

回首的母雞對語的表情，非常興會有趣，寓意母教五子名俱揚。另有書畫合構之作〈眾鳥欣所託　吾亦愛吾廬〉，摘陶淵明讀山海經句入作，記：「即耕亦已種，時還讀我書。」大字書法搭配精巧畫作，清雅高逸妙造意境。

　　是年展題代表作〈一片淡墨〉（P.144上圖），在清雲山野中的牧童歸影，取景出色而境界高遠，筆情墨韻自是不凡，其中放牛者猶如「從小牧童到大畫家」自畫影像。次年所作〈山居樂〉，意同異構又是一局面，筆墨情性同臻化境，其味無窮。而其〈勤有功　戲無益〉（P.144下圖），群雞共讀弟子規，擬似人模人樣有意思，意在勸學勵志、樂育英才。

　　2016年李轂摩七十六歲時，參加北京臺灣會館「兩岸名家書畫聯展」於洛陽白馬寺。另去拜訪杭州建德市新安文化藝術研究院，藝術推廣工作的意見交流。參加「兩岸漢字文化藝術節——名家書法篆刻展」聯展及交流活動於貴州貴陽，並出席當地祭孔典禮。

2017年李轂摩七十七歲時，參加「詩畫傳兩岸　氣韻潤中華」海峽兩岸紀念潘天壽誕辰一百二十周年大師故里系列活動，暨「同於大道——潘天壽藝術與海峽對岸美術教育研討會」學術交流於浙江省杭州市。國防部畫廊邀請李轂摩參加「書畫雙華雙個展」，又參加「全球水墨百人大展」聯展於香港，以及出席「相聚大千故里、共話大千藝術——海峽兩岸青少年張大千藝術」筆會並致辭，交流活動於四川省內江市。

2018年李轂摩七十八歲時，去浙江省杭州市出席「連橫紀念館成立十周年慶：青山青水兩岸書畫家聯展」，參加北京臺灣會館「筆墨抒懷・情聚兩岸——第4屆兩岸書畫名家交流」聯展於北京，並和兩岸藝術家赴敦煌青海寫生。在臺北參加「兩岸漢字文化藝術節——名家書法篆

〔上圖〕
李轂摩，〈一片淡墨〉，2015，紙、水墨，70×68cm。

〔下圖〕
李轂摩，〈勤有功　戲無益〉，2016，紙、彩墨，70×58cm。

刻展」聯展於國父紀念館及參加「陸軍官校埔光美展」聯展於高雄。金門縣議會舉辦二李雙個展。

是時所作4尺見方鉅製〈千山萬壑〉，飛瀑流泉群鳥獨享山水清音，記：「千山萬壑不辭勞，遠看初知去處高。溪澗豈能留得住，終歸大海作波濤。」詩中畫意通明，山泉造境壯濶。再如〈天籟〉，百鳥棲唱自是玄化天籟，簡淡無華而意境悠遠。

次年新作的〈相看不厭 香遠益清〉，翠鳥雙棲的墨荷紅花，尤為鮮活流韻。而其〈好雞婆〉(P.146)是即興以鄉土諺語入畫之作，「好貓管八家，好雞婆百家管，風吹草動但憑一雙慧眼，不

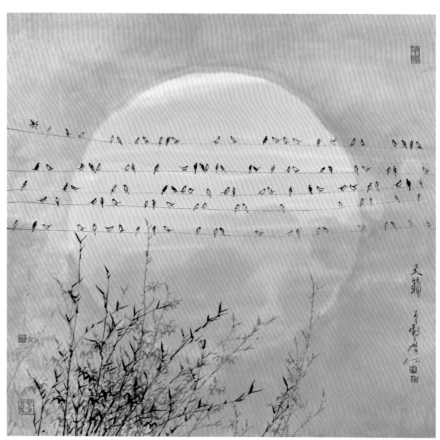

[上圖]
李轂摩，〈千山萬壑〉，2019，紙、彩墨，110×110cm。

[下圖]
李轂摩，〈天籟〉，2018，紙、水墨，70×70cm。

好貓管八家 好雞婆百家管
風吹草動但憑一雙慧眼 不容鼠輩
橫行 人全當個好雞婆 守望相助
不用愁

李轂摩，〈好雞婆〉，2019，
紙、彩墨，100×50cm。

容鼠輩橫行，人人當個好雞婆，守望相助不用愁。」老母雞以爽筆鈎點畫得精巧見性，而在雙鼠之下落款書法位置妙絕，適可引生動勢、互得映照，禪趣寄情會心感應，實是洞悉人情事理的人生智慧，將俚語以老母雞圖像化，再引申為勵世之意，扣人心弦，是其一貫詼諧敦厚的風格。

2019年李轂摩出席參加四川省內江市張大千學術研究交流，另往內蒙古參加「兩岸漢字文化藝術節書法篆刻展」聯展及交流活動，又參加「攜手圓夢——兩岸書畫家作品展」。南投縣政府出版《南投縣資深藝術家李轂摩》紀錄片。10月國立中興大學藝術中心特別邀請臺灣畫壇巨擘李轂摩，舉辦「興大百年校慶特邀——李轂摩書畫展」個展，展出近年新作八十餘件作品，並刊行作品集。

藝如其人是敦厚

2020年，南投縣政府文化局舉辦「回望雲捲雲舒——2020李轂摩八十回顧展」個展，並刊行作品集。展出百餘件作品。10月再於高雄市文化中心舉辦「回望雲捲雲舒——2020李轂摩八十回顧展」個展。

2020年，李轂摩（右1）於南投縣政府文化局舉辦之「回望雲捲雲舒——2020李轂摩八十回顧展」開幕現場留影。

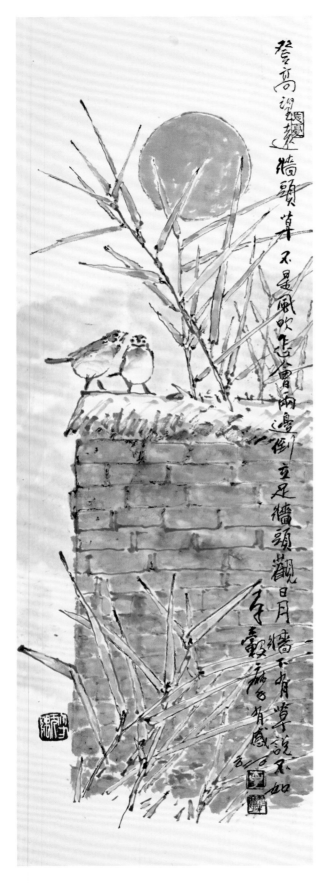

作品的內涵寄意、靈活生動的筆墨形質、非凡視角的局面構成，是賞讀李轂摩書畫情境特別動人的重點。2020年新作〈牆頭草〉，有感記：「登高望遠牆頭草，不是風吹怎會兩邊倒。立足牆頭觀日月，牆下有草說不如。」內容取材清雅，構圖新穎，內涵蘊富禪趣。該年展題「回望雲捲雲舒」以牧者騎牛反坐遠望過往煙雲，是其一生致力書畫志業，如同在地諺語，牛牽到北京也是牛，勤耕耐勞，敦厚本性，永不改變自己，正是他自年少以來勤耕書畫硯田的寫照。是年新作〈種瓜得瓜〉(P.150-151) 書畫兼施，布陳新構尤其精彩，題以「胡適說，要怎麼收穫便怎麼栽。」圖以香熟金瓜，釋其種瓜得「瓜」，並補一群雛雞相互顧盼神情生動，記：「十三太保，相傳唐李克用有義子十三人，皆晉封為太保之官。」圖中寄意實乃寓有教義。

將書法與繪畫合一共構也是李轂摩的獨門絕活，〈塗鴉〉之作清逸自如，上寫雙鴉筆精墨妙，下引二字率興牽動，情性生發而才情盎然。又作〈廓然無聖〉（忍字達摩），是以文字畫造像，記：「菩提達磨（摩），禪宗東土

李轂摩，〈牆頭草〉，2020，紙、彩墨，53×17.5cm。

[右頁左圖]
李轂摩，〈塗鴉〉，2020，紙、彩墨，136×50cm。

[右頁右圖]
李轂摩，〈廓然無聖〉（忍字達摩），2020，紙、彩墨，89×24cm。

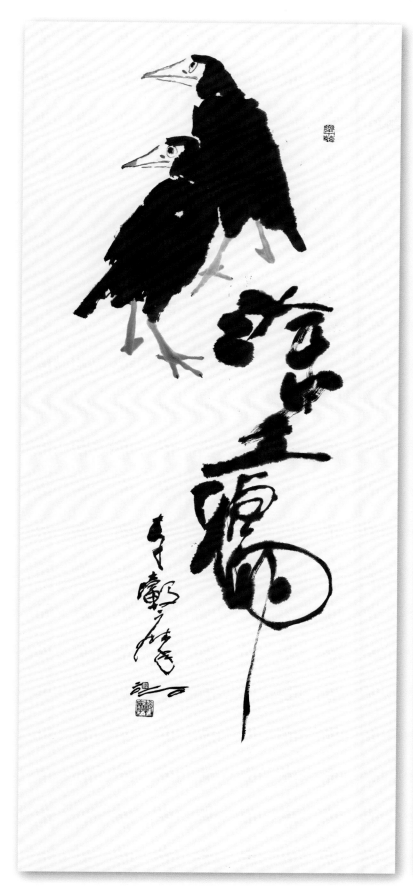

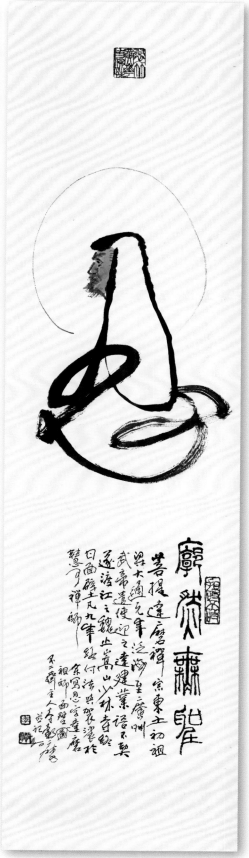

寧靜致遠

菩提達磨禪宗東土初祖
梁大通元年泛海至廣州
武帝遣使迎之達建業語不契
遂渡江之魏止嵩山少林寺終
日面壁凡九年經付法與慧洛於
日面壁土凡九年經付法與慧洛於
祖師面壁圖
余寫恩字達磨
慧可禪師

余二度主人李鄭元隆
戏作扵

李轂摩,〈種瓜得瓜〉,
2020,紙、彩墨,
47×147cm。

初祖。梁大通元年泛海至廣州,武帝遣使迎之,達建業語不契,遂渡江之魏,止嵩山少林寺,終日面壁凡九年,終付法與袈裟於慧可禪師。」其所書「忍」字寫成達摩祖師面壁圖像,寫字成畫尤有新構創意。另作,東坡居士說〈人間有味是清歡〉（P.154下圖）,在聚散遇合的大字書法中輔以清雅配圖,特見巧思妙構得新局。另,也是書畫合參所作〈日日昌〉（P.154上圖）,三字書法構思出眾,日出雞侶極為生動,取景自出蹊徑,款記:「此木是柴山,山出白水為泉,日日昌。」整體布局又是別開生面,於清雅精要中更見不凡。

　　李轂摩是聞名國際的書畫大師,曾任國立臺灣藝術大學書畫學系講座教授,作品風格卓然獨步而情境悠遠,是當代臺灣書畫藝壇傑出創作成就的代表人物。東方繪畫傳統向以達通天人之境為至高旨妙,以人

十三太保
相傳唐李克用有義子
十三人皆晉封為太保之官
無二齋主人

本、自然、性靈三者相融為精神範式，在與自然的對語合應中，因其各
自境遇知感而呈現豐采的筆墨形質與性情理念。李轂摩承古出新的書畫
創作美學理念，也無形中融合中國文化哲思的人文思想精髓，在詩書畫
三位同體合一表現中，顯現貫穿儒、道、理、禪的精神素質，形成具有
東方文化特質的書畫藝術美學情境，表現出卓然圓滿的書畫創作思想內
涵。

　　李轂摩的繪畫創作，經常描寫鄉野間田園生活自然質樸的純雅質
韻，意寓著生命與自然的無限玄機，以工寫兼合水墨設色表現造化萬物
形質體相，動靜互映增益生趣，布陳各安其所而神采自具，展現兼融傳
統與創新的張力。同時參悟文史典故寓化義理，以畫意禪心見真性，其
穿錯時空組構的表現形式，有種掙脫俗規的心靈直覺，也蘊含多重無限

【 李轂摩的扇面書畫 】

扇面書畫是文人雅士託物寄情的雅玩小品，李轂摩能書善畫而別樹一格，在摺扇的半圓弧狀扇面上，詩、書、畫、印共融一體，題材豐富情趣多方，映現觀悟造化萬象的內心世界，傳達細微恰切的感思。扇面的構圖章法尤為獨到，布局耀眼特具巧思，行氣韻律別具風采，點畫形質情意盎然，筆墨趣韻技法精妙，生動有致令人賞心悅目。李轂摩的扇面書畫，充分發揮材質特性與水墨韻味，情性暢達而質樸昂揚，引人近觀精察，細心品味其藝術天地表現雅靜清逸的景象。

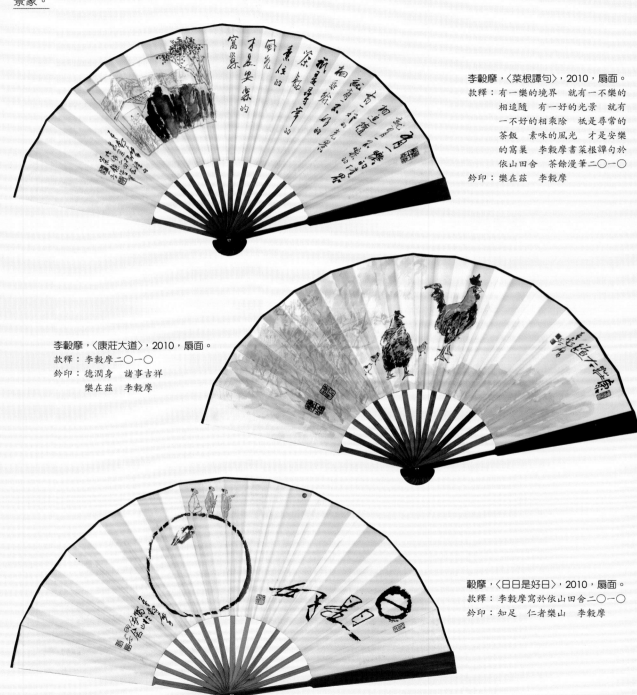

李轂摩，〈菜根譚句〉，2010，扇面。
款釋：有一樂的境界　就有一不樂的
　　　相追隨　有一好的光景　就有
　　　一不好的相乘除　祇是尋常的
　　　茶飯　素味的風光　才是安樂
　　　的窩巢　李轂摩書菜根譚句於
　　　依山田舍　茶餘漫筆二〇一〇
鈐印：樂在茲　李轂摩

李轂摩，〈康莊大道〉，2010，扇面。
款釋：李轂摩二〇一〇
鈐印：德潤身　諸事吉祥
　　　樂在茲　李轂摩

轂摩，〈日日是好日〉，2010，扇面。
款釋：李轂摩寫於依山田舍二〇一〇
鈐印：知足　仁者樂山　李轂摩

李轂摩，〈錄板橋句〉，2010，扇面。
款釋：三間茅屋　十里春風　窗裡幽
　　　蘭　窗外修竹　此是何等雅趣
　　　而安享之人不知也　錄板橋句
　　　李轂摩時年七十　二〇一〇
鈐印：心中無事　李轂摩

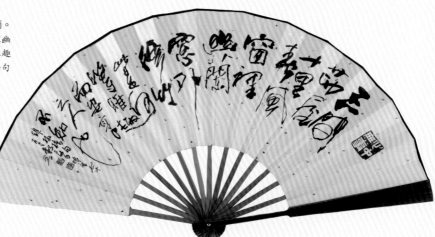

李轂摩，〈淡中有味〉，2010，扇面。
款釋：李轂摩二〇一〇
鈐印：自在　忘憂　尋常　李轂摩

李轂摩，〈天下奇觀書卷好，
世間滋味菜根香〉，2010，扇面。
款釋：李轂摩二〇一〇
鈐印：李轂摩

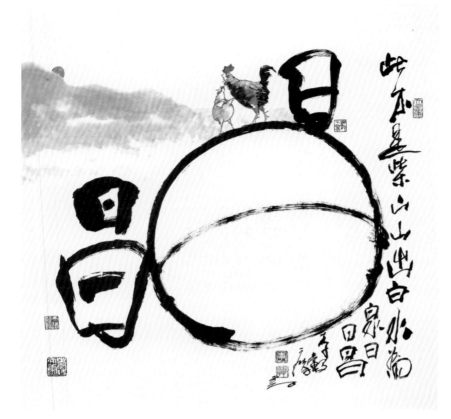

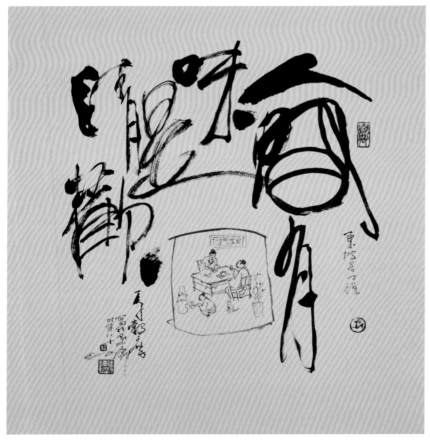

的生機妙境，在真幻虛實的構成安置中自然透現其思維情境，在線質墨量與區塊的組合中貼襯形質變化玄奧，以精熟的筆墨技能表現其個人豐富多感的情思，於形質理念均得旨妙而表現完熟。

水墨繪畫中的筆墨巧能，是藉以繪景寫境、心生造化表現之所託，也是繪畫專業文化素養之表徵，更是人文質氣與精神情境的具體呈現。李轂摩的筆墨表現依其書畫創作之理念情性而化生，而情境思維迭有高妙的藝術文化內涵。所謂「筆墨當隨時代」、「放懷筆墨之外」，正足映照其書畫表現發展的卓然感悟。清方薰《山靜居畫論》云：「畫法之妙，人各意會而造其境，故無定法也。」李轂摩獨樹一格的畫法實出於體悟所得，其中關要便是取資自我生活的所見所思，渡過各自不

同生活的情境體察長期神領，渾然天成自有我在，真正體現所謂「畫有畫理而無定法」的旨趣真義。

李轂摩踐行古今融合傳承發展，取捨參用靈動自如，致力於傳承東方藝術特質，繪畫題材取用多樣，反映出現代生活的社會背景：同時，表現技法任情恣性而自有風神，承揚國畫傳統的筆情墨韻旨妙，以點線面構成意象表現，「墨」與「色」兼融於「筆」，「以書入畫」的筆墨功夫線條趣韻生動多彩。而在造形組合、形式架構與隱寓時空等畫面整體韻律經營上，資用視覺造形構成現代美術表現手法，是其努力拓展國畫新情境的卓越成就。

李轂摩在水墨畫傳承發展的導引及其創作成就的歷史地位，已廣受肯定與推崇，而其作品內涵情境的養成與呈現，「自有我在」的存在確立與表達應是最重要的價值。李轂摩承傳文人書畫內涵而致力當代水墨藝術的探尋，在國際藝術語境與本土中華文化的交融情景中，從實質上以新的角度切入現代文化生活，從而體現水墨藝術的當代品質和民族精神。李轂摩的作品構圖新穎而富巧思，使筆用墨精熟自如，整體構成經營安適，在各個題材內容裡分別施以妙趣新構，藉著人情風尚的寓意隱顯，表露生活感悟的人生奧祕。由生命文化演化的共生互衍得到啟發，將時空的複雜結構以其精練的筆墨形質重加詮釋，展現出自我獨具的構成形式，將中國繪畫傳統的境氣趣韻與遷想妙得旨要，從精神理念上承傳與發揮，使其東方美學哲思特質及創作表現形式，增益現代情思的境趣生意。

李轂摩收藏有許多硯臺。圖片來源：王庭玫攝影提供。

李轂摩生平年表

1941	· 一歲。出生於南投縣草屯鎮土城里的農耕之家，本名國謨。素樸真純的鄉居生活與山青水秀的農村景致是他日後創作取材之源。
1956	· 十六歲。草屯初級中學畢業。在校時美術成績優異，惟獨鍾情國畫，係因墨色之變化高雅脫俗，半抽象中傳達人生至理，是以，擇為一生學畫的方向。
1957	· 十七歲。父親李運東對其熱愛書畫，十分支持，還為此賣地籌資，攜子下山學畫，拜臺中余清潭為啟蒙老師，學習民俗佛像畫及裝裱技術，並常至霧峰的故宮博物院觀摩古畫，而深感所學的不足。
1959	· 十九歲。師事夏荊山學習傳統工筆畫，在夏老師引領下接觸佛法，使思想變得豁達，並在佛經中領略了見微知著的道理，而在日後的畫作中自然流露出意在言外的禪趣。 · 國畫作品〈荷鳥〉入選臺灣省第14屆全省美展，對於從事國畫創作更有雄心壯志。
1960	· 二十歲。親近佛門，皈依南亭法師，法名慧猷。
1962	· 二十二歲。作品〈觀音大士〉獲臺灣省第16屆全省美展入選。 · 在草屯鎮公所舉辦「李國謨國畫展」，初試啼聲。
1963	· 二十三歲。入伍服憲兵役兩年。
1965	· 二十五歲。與葉梅英女士結婚，以裱褙及刻印維生，共計八年。 · 作品〈柳蔭漁唱〉榮獲第5屆全國美展金尊獎章，並獲得國立歷史博物館（下簡稱史博館）永久收藏，從此在藝壇嶄露頭角占一席之地。 · 改名李轂摩。
1969	· 二十九歲。在臺北市國軍文藝活動中心舉辦個人書畫展。
1970	· 三十歲。國立歷史博物館主辦「第1屆當代名家書法展」邀請聯展。 · 參加「第6回中日美術交流展」邀請聯展。
1971	· 三十一歲。書法作品參加日本第32回國際文化書道展。
1972	· 三十二歲。作品〈寒山詩〉榮獲臺灣省第27屆全省美展書法第一名。以筆勢沉潛、線條飛動、布局奇險，受到肯定，也建立個人的獨特風格。 · 參加香港大會堂「中國水墨畫大展」邀請聯展。 · 書法作品參加日本第33回國際文化書道展。
1973	· 三十三歲。參加國立歷史博物館主辦「第2屆當代名家畫展」。 · 榮獲日本書道連合會書法大展銀賞。 · 臺灣省第28屆全省美展書法作品特約邀請展出。
1974	· 三十四歲。〈怡然〉一作獲第7屆全國美展國畫類佳作獎。 · 在臺北市省立博物館、臺中市省立圖書館、臺南市社教館、高雄市《臺灣新聞報》畫廊舉辦巡迴個展。
1975	· 三十五歲。受邀參加史博館主辦「中國水墨畫大展」。 · 擔任南投縣美術學會首屆會長，並連任十二年。
1976	· 三十六歲。應日本國際獅子會的邀請，前往日本長野縣松本市日本民俗資料館舉辦書畫個展。 · 於臺中市美國新聞處舉辦個人書畫展，共展出兩百餘幅作品，其畫作〈故國秋山紅葉〉及書法〈滿江紅〉等受永久收藏。
1977	· 三十七歲。故前總統蔣經國下鄉訪察鹿谷茶作，無意間見其畫作，極為讚賞，特臨時起意訪「不二齋」。
1978	· 三十八歲。臺中市中外畫廊舉辦書畫個展。
1979	· 三十九歲。先後於臺北市省立博物館、臺中市省立圖書館舉行個展。展品〈亦有感於斯文〉一作以碑拓形式入畫，成為各界注目的焦點，在鄉情野趣之外，呈現另一道文人畫的風采。 · 6月，《李轂摩書畫集（一）》自刊出版。
1980	· 四十歲。參加新加坡「現代水墨畫大展」及韓國「中國現代作家東洋畫展」邀請聯展。 · 參加東京「第16回亞細亞美展」邀請聯展。 · 在高雄市省立社教館、《臺灣新聞報》畫廊同時舉辦書畫個展。 · 參加加拿大京城「中華民國青年書畫展」邀請聯展。

1981	· 四十一歲。在日本奈良縣立文化會館舉行「李轂摩的書畫」個展。
	· 參加國立歷史博物館「酉年特展」邀請聯展。
1982	· 四十二歲。參加臺中市政府主辦「梅花特展」及臺南市政府主辦「千人美展」邀請聯展。
1983	· 四十三歲。榮獲中國文藝獎章（中國文藝協會主辦）。
	· 參加省立博物館主辦「現代水墨畫聯展」於臺北。
	· 臺中市金爵藝術中心舉辦個展。
1984	· 四十四歲。春天開始瓷畫的新嘗試，經常前往臺北縣土城瓷揚窯從事彩瓷、陶瓶等結合其擅長之書、 畫、金石篆刻之另一類創作。成為創作力揮灑的另一空間。
	· 臺北市敦煌藝術中心舉辦「李轂摩書畫」個展。
	· 省立新竹社教館舉辦「李轂摩書畫個展」於新竹市。
1985	· 四十五歲。臺北市雄獅美術畫廊「彩墨畫十人展」邀請聯展。
	· 《光華畫報》刊載〈拙樸自然，摯情流露：不二齋主人李轂摩的生活與藝術〉專文報導。
	· 《李轂摩書畫輯》小冊自刊出版。
	· 高雄市立中正文化中心舉辦「李轂摩書畫」個展。
	· 高雄市金陵藝術中心首次舉行彩瓷個展。
	· 11月，臺中市立文化中心慶祝成立兩周年特別邀請舉辦「李轂摩書畫展」，同時《李轂摩書畫集（二）》 自刊出版。
1986	· 四十六歲。國立歷史博物館主辦「榮民畫家書畫展」邀請聯展。
	· 參加南投美術學會畫家聯展。
1987	· 四十七歲。參加福華沙龍三人水墨展於臺北。
	· 高雄市社教館舉辦「李轂摩書畫」個展。
1988	· 四十八歲。參加美國加州埃及博物館舉辦「中華民國當代藝術創作展」聯展。
	· 臺北福華沙龍「彩瓷書畫四人聯展」。
	· 臺灣省立美術館開館大展邀請聯展。
	· 臺中市立文化中心五周年館慶舉辦「李轂摩書畫展」特邀個展。
	· 11月，《李轂摩書畫集（三）》自刊出版。
1989	· 四十九歲。往美國舊金山、法國巴黎參加「海華藝術季三人聯展」。
1990	· 五十歲。往日本名古屋丸榮畫廊舉辦書畫個展。
1991	· 五十一歲。有熊氏畫廊舉辦「李轂摩書畫」個展於臺北。
	· 臺中市立文化中心舉辦「李轂摩書畫」個展於大墩藝廊。
	· 往北京參加海峽兩岸文化交流座談會。
	· 11月，《李轂摩作品選輯（四）》自刊出版。
1992	· 五十二歲。參加臺灣省立美術館主辦「海峽兩岸當代水墨繪畫聯展」。
	· 南投縣立文化中心成立十周年邀請「李轂摩書畫個展」。
1993	· 五十三歲。參加臺北市立美術館舉辦「臺灣美術新風貌展」邀請聯展。
	· 臺灣藝術教育館「當代名家畫展」邀請聯展於中正國家畫廊。
1994	· 五十四歲。有熊氏畫廊舉辦「李轂摩書畫」個展於臺北。
	· 敦煌畫廊「彩瓷四人展」於臺北。
	· 參加韓國「亞細亞美術招待展」邀請聯展。
	· 參加高雄市立美術館開館「書法之美特展」邀請聯展。。
	· 參加高雄市立美術館「臺灣地區繪畫發展回顧展」邀請聯展。
	· 臺中市立文化中心舉辦「李轂摩書畫展」邀請個展。
	· 11月，《李轂摩作品選輯（五）》自刊出版。
1995	· 五十五歲。臺灣省立美術館「全省美術五十年回顧展」邀請聯展於臺中。
	· 高雄市立美術館「書畫雙華──畫家的書畫特展」邀請聯展於高雄。
	· 國立藝術教育館「第14屆全國美展」邀請聯展於臺北。

1996	· 五十六歲。2月，臺灣省立美術館舉辦「李轂摩書畫展」邀請個展於臺中，並刊行作品集。
	· 臺南縣立文化中心舉辦「李轂摩書畫展」邀請個展於新營。
1997	· 五十七歲。10月，臺中市立文化中心舉辦「李轂摩彩瓷書畫」邀請個展，並刊行作品集。
1998	· 五十八歲。12月，參加高雄美術館「創作手札：典藏品裡的藝術生活展」邀請展。
1999	· 五十九歲。7月，高雄市立中正文化中心舉辦「李轂摩書畫個展」。
2000	· 六十歲。12月，南投縣政府文化局成立周年舉辦「李轂摩六十書畫回顧展」邀請個展，並刊行作品集。
2001	· 六十一歲。7月，國立歷史博物館舉行「李轂摩書畫展」個展，並刊行作品集。
2002	· 六十二歲。逢甲大學藝術中心舉辦「李轂摩書畫個展」於臺中。
	· 參加「臺中市文化局成立十九周年邀請展」於大墩藝廊。
	· 12月，《書畫·彩瓷·壺刻：李轂摩作品集（九）》自刊出版。
2003	· 六十三歲。參加何創時書法藝術基金會「傳統與實驗」雙年展於臺北。
2004	· 六十四歲。臺中國立中興大學藝術中心舉辦「李轂摩書畫創作」個展。
	· 臺灣創價學會舉辦「山外有山、山山皆畫本：李轂摩水墨創作展」邀請個展，於臺北、新竹、臺中、雲林巡展一年。
2005	· 六十五歲。參加「華東六省一市政協聯展——福建展」。
	· 參加「第17屆全國美展」邀請展。
	· 中國國民黨榮譽主席連戰兩岸破冰之旅，以其作品作為贈予禮物。
2006	· 六十六歲。參加「華東六省一市政協聯展」江西展。
	· 參加「南投美術學會三十年聯展」於南投。
2007	· 六十七歲。參加「兩岸藝術聯展」於南投縣政府文化局。
	· 參加「空間輝映」十人聯展於臺北福華沙龍。
2008	· 六十八歲。6月，《李轂摩作品小集》自刊出版。
	· 9月，臺中市政府文化局舉辦「開門見山山外有山：李轂摩邀書畫彩瓷作品展」，並刊行作品集。
2009	· 六十九歲。國史館臺灣文獻館舉辦「走過書畫半世紀——李轂摩創作回顧展」邀請個展，並刊行作品集。
	· 拜訪杭州市連橫紀念館、北京徐悲鴻美術館。
2010	· 七十歲。作品〈東方欲曉——聽天下第一聲〉，受時任中華文化總會會長劉兆玄擇為在北京舉辦的首屆「兩岸漢字藝術節」活動贈送對岸之贈品。並受邀於大會中現場揮毫。
	· 高雄市文化中心舉辦「一波三折屋漏留痕——李轂摩書畫七十回顧展」個展，並刊行作品集。
2011	· 七十一歲。臺中市港區藝術中心舉辦「百年百幅——李轂摩書畫展」個展，並刊行作品集。
2012	· 七十二歲。赴福建省福州市參加迎春祝福筆會。
	· 赴山東棗莊參加「第3屆兩岸漢字藝術節」聯展交流活動。
2013	· 七十三歲。中華文化總會及國立臺灣藝術大學舉辦「自在 從心所欲——李轂摩書畫創作展」個展於臺北，並刊行作品集。
	· 參加「兩岸三地畫畫展」聯展於金門。
2014	· 七十四歲。國立國父紀念館舉辦「隨手拈來從意造——李轂摩書畫展」，並刊行作品集。
	· 於杭州市西湖文化廣場舉辦書畫個展，參訪中國美術學院。
2015	· 七十五歲。國立彰化生活美學館舉辦「一片淡墨兩三閒雲——李轂摩書畫創作展」個展，並刊行作品集。
	· 參加「兩岸漢字文化藝術節——名家書法篆刻展」聯展於國父紀念館。
	· 參加中國長春文化交流活動。
	· 參加「臺灣名家翰墨雅集書畫聯展」開幕式於山東濰坊。
2016	· 七十六歲。參加北京臺灣會館「兩岸名家書畫聯展」於洛陽市白馬寺。
	· 拜訪杭州市建德市新安文化藝術研究院，藝術推廣工作的意見交流。
	· 參加「兩岸漢字文化藝術節——名家書法篆刻展」聯展及交流活動於貴州省貴陽市，並出席當地祭孔典禮。

2017	·	七十七歲。參加「詩畫傳兩岸 氣韻潤中華」海峽兩岸紀念潘天壽誕辰一百二十周年大師故里系列活動，暨學術交流於杭州市。
	·	國防部畫廊舉辦「李轂摩、林隆達書畫雙華雙個展」。
	·	參加「全球水墨百人大展」聯展於香港。
	·	參加「相聚大千故里、共話大千藝術──海峽兩岸青少年張大千藝術」筆會致辭，交流活動於四川省內江市。
2018	·	七十八歲。參加杭州市「連橫紀念館成立十周年慶：青山青水兩岸書畫家聯展」。
	·	參加北京臺灣會館「筆墨抒懷·情聚兩岸──第4屆兩岸兩岸書畫名家交流」聯展於北京，並赴敦煌、青海寫生。
	·	金門縣議會舉辦「李轂摩、李奇茂雙個展」。
	·	參加「兩岸漢字文化藝術節──名家書法篆刻展」聯展於國父紀念館。
	·	參加「陸軍官校埔光美展」聯展於高雄。
2019	·	七十九歲。南投縣政府出版「南投縣資深藝術家李轂摩」紀錄片。
	·	參加四川省內江市張大千學術研究交流。
	·	參加「兩岸漢字文化藝術節書法篆刻展」聯展及交流活動於內蒙古。
	·	參加「攜手圓夢──兩岸書畫家作品聯展」。
	·	國立中興大學藝術中心「興大百年校慶特邀──李轂摩書畫展」個展，並刊行作品集。
2020	·	八十歲。南投縣政府文化局舉辦「回望雲捲雲舒──2020李轂摩八十回顧展」個展，並刊行作品集。
	·	參加「兩岸漢字文化藝術節──名家書法篆刻展」聯展於臺北市。
	·	高雄市文化中心舉辦「回望雲捲雲舒──2020李轂摩八十回顧展」。
2021	·	八十一歲。《家庭美術館──美術家傳記叢書──詼諧·敦厚·李轂摩》出版。

▌參考資料

· 李轂摩，《李轂摩書畫集（一）》，南投：不二齋畫室，1979。
· 李轂摩，《李轂摩書畫集（二）》，南投：不二齋畫室，1985。
· 李轂摩，《李轂摩書畫輯》，南投：不二齋畫室，1985。
· 李轂摩，《李轂摩書畫集（三）》，南投：李國讓出版，1988。
· 李轂摩，《李轂摩作品選集（四）》，南投：李國讓出版，1991。
· 李轂摩，《李轂摩作品選集（五）》，南投：李國讓出版，1994。
· 李轂摩，《李轂摩書畫展》，臺中：臺灣省立美術館，1996。
· 李轂摩，《李轂摩彩瓷壺畫》，臺中：臺中市立文化中心，1997。
· 李轂摩，《李轂摩六十書畫回顧展選輯》，南投：南投縣政府文化局，2001。
· 李轂摩，《李轂摩書畫展》，臺北：國立歷史博物館，2001。
· 李轂摩，《書畫彩瓷篆刻──李轂摩作品集（九）》，南投：李轂摩出版，2002。
· 李轂摩，《李轂摩水墨創作集：山外有山山山皆畫本》，臺北：正因文化事業有限公司，2004。
· 李轂摩，《李轂摩作品小集》，南投：不二齋書畫室，2008。
· 李轂摩，《開門見山山外有山──李轂摩書畫彩瓷作品集》，臺中：臺中市政府文化局，2008。
· 李轂摩，《走過書畫半世紀：李轂摩創作回顧展專輯》，南投：國史館臺灣文獻館，2009。
· 李轂摩，《一波三折屋漏留痕：李轂摩書畫七十回顧展專輯》，南投：李轂摩出版，2010。
· 李轂摩，《百年百福：李轂摩書畫展》，臺中：臺中市政府文化局港區藝術中心，2011。
· 李轂摩，《自在從心所欲：李轂摩書畫創作展》，臺北：中華文化總會，2013。
· 李轂摩，《隨手拈來從意造：李轂摩書畫創作集》，杭州：西泠印社出版社，2014。
· 李轂摩，《隨手拈來從意造──李轂摩書畫》，臺北：國立國父紀念館，2014。
· 李轂摩，《一片淡墨兩三閒雲：李轂摩書畫》，彰化：國立彰化生活美學館，2015。
· 李轂摩，《興大百年特邀：李轂摩書畫展》，臺中，國立中興大學，2019。
· 李轂摩，《李轂摩作品小集》，南投：李轂摩出版，2020。
· 李轂摩，《回望雲捲雲舒：2020李轂摩八十回顧展》，南投：南投縣政府文化局，2020。

▌感謝： 本書承蒙李轂摩先生多次接受訪問，並提供珍貴圖檔資料授權使用，以及林庭卉、林佳穎、陳重亨、立夏文化事業、藝術家出版社等多方面的指導與協助，特此致謝。

家庭美術館／美術家傳記叢書
詼諧‧敦厚‧李轂摩
林進忠／著

發 行 人｜梁永斐
出 版 者｜國立臺灣美術館
地　　址｜403 臺中市西區五權西路一段 2 號
電　　話｜（04）2372-3552
網　　址｜www.ntmofa.gov.tw
策　　劃｜蔡昭儀、何政廣
審查委員｜黃冬富、謝世英、吳超然、李思賢、廖新田、陳貺怡
　　　　｜潘　福、高千惠、石瑞仁、廖仁義、謝東山、莊明中
　　　　｜林保堯、蕭瓊瑞
執　　行｜林振莖
編輯製作｜藝術家出版社
　　　　｜臺北市金山南路（藝術家路）二段 165 號 6 樓
　　　　｜電話：（02）2388-6715‧2388-6716
　　　　｜傳真：（02）2396-5708
編輯顧問｜謝里法、黃光男、林柏亭
總 編 輯｜何政廣
編務總監｜王庭玫
數位後製總監｜陳奕愷
數位藝術製作｜林芸瞳、陳柏升
文圖編採｜王郁棋、史千容、周亞澄、李學佳、蔣嘉惠
美術編輯｜吳心如、王孝嫄、張娟如、廖婉君、郭秀佩、柯美麗
行銷總監｜黃淑瑛
行政經理｜陳慧蘭
企劃專員｜朱惠慈

總 經 銷｜時報文化出版企業股份有限公司
　　　　｜桃園市龜山區萬壽路二段 351 號
電　　話｜（02）2306-6842

製版印刷｜欣佑彩色製版印刷股份有限公司
裝　　訂｜聿成裝訂股份有限公司

初　　版｜2021 年 11 月
定　　價｜新臺幣 600 元

統一編號 GPN　1011001298
ISBN　978-986-532-394-3

國家圖書館出版品預行編目資料

詼諧‧敦厚‧李轂摩／林進忠 著
-- 初版 -- 臺中市：國立臺灣美術館，2021.11
160面：19×26公分（家庭美術館.美術家傳記叢書）

ISBN　978-986-532-394-3　（平裝）

1.李轂摩　2.畫家　3.臺灣傳記

940.9933　　　　　　　　　　　110014778